林/振/強

月巴氏——

著

中華書局

U0061537

一世慶祝　整個地球上

億個背影但和你碰上

一九九八年

〈天下無雙〉

風，　你慢行，　請聽我問，

你為誰消去？　為誰而生？

我，
我要，
我要你，
我要你愛。

「香港詞人系列」總序

毋忘初衷。十八年前拙作《香港流行歌詞研究》序言寫道：「研究香港流行文化是細水長流的工作。」當年因為九七回歸，香港文化漸漸為人重視。時移勢易，近年香港文化因為中國崛起而於學院再被邊緣化，在流行場域亦日漸褪色。跟紅頂白在所難免，於是不斷有人說香港粵語流行曲已死，甚至將之歸結到詞人的文字水平。本叢書希望借香港詞人專論，釐清流行歌詞的價值，也藉此延續香港流行歌詞研究這項細水長流的工作：「天空晴時，雷霆來時，它都長流。」著名歷史學家葛兆光曾以〈唐詩過後是宋詞〉為題，說明凡一代有一代之文學，認為若流行歌詞「多一些（語言）機智和（文化）內涵」，我們未嘗不可迎接流行歌詞的時代。既有語言機智亦具文化內涵的香港流行歌詞，可能是過去幾十年在香港影響力最廣的文類。

流行歌詞算不算是文學作品？這個問題一直同時困擾喜愛和批評流行歌詞的人。過去十多年我曾多次出席大大小小的官方非官方講座，可見流行歌詞還是有人關心，年輕人對流行歌詞很有興趣，但學院課程對此並不重視，學生們苦無機會

以流行歌詞為研究課題。不少有興趣研究流行歌詞的學生及研究生都有此憂慮：參考資料不足，流行歌詞欠學術認受性，以此為研究題目就恐怕事倍功半，最後寧願穩穩陣陣的研究唐詩宋詞，總勝冒險專論流行歌詞。近年不少詞人先後出版自己的精選唱片，明星級詞人更舉行「演作會」，二〇一五年我亦有機會協辦香港書展的「詞情達意：香港粵語流行歌詞半世紀」展覽，可見流行詞人相當受人重視。然而，文化產品的「合法化」過程牽涉複雜的論述機制實踐，首要的還是認真的研究。近年已有較多有關粵語流行曲的專著，但還是未見有系統的詞人專論。要推動流行歌詞研究，歷史整理、作家專論和文本分析都不能或缺，而除了論文和專書外，詞人系列也是「合法化」的重要條件。

「香港詞人系列」是多年素願，如今可以實現，我得感謝中華書局，特別是黎耀強先生的信任和推介。黃志華兄亦師亦友，多年來走過的歌詞路並不孤單，全賴他的支持和指導，謹此再表謝忱。要獨力承擔一整冊詞人專論委實不容易，本系列的作者在百忙中拔筆相助，對此我實在感激

不盡。諸位作者各有專精，學術訓練有所不同，行文風格和研究角度亦有差異。雖然作為叢書，但本系列並沒採取如評傳之類的統一格式，亦不囿於學院規範，寧可多元並濟，讓作者以自己的獨特角度探論詞人詞作。畢竟香港流行歌詞以至香港文化的特色，正在於其活潑紛繁。最後，且以拙作《香港流行歌詞研究》新版序的話作結：「時勢真惡，趁香港還有廣東歌。」

朱耀偉
二〇一六年六月序於薄扶林

目錄

「香港詞人系列」總序　　　　　　　　　　　　　　4

第一章　　（不）專業的填詞人　　　　　　　　12

第二章　　我要⋯⋯　　　　　　　　　　　　　17

第三章　　不羈的風　　　　　　　　　　　　　38

第四章　　當甜蜜如軟糖，當結他低泣時　　　　58

第五章　　強伯的甜蜜十六歲　　　　　　　　　76

第六章　　非情歌　　　　　　　　　　　　　　89

第七章　　給潮流、時代、城市、社會的回應　　106

第八章　　代表林振強的十首歌　　　　　　　　123

第九章　　漫長漫長路間，我伴我閒談　　　　　169

附錄：林振強歌詞與電影　　　　　　　　　　　176

後記　　　　　　　　　　　　　　　　　　　　180

參考資料　　　　　　　　　　　　　　　　　　181

第一章

（不）專業的填詞人

林振強曾寫過一篇談及填詞工作的文章，我好深刻，化灰都記得。以下是最深刻的一節：

問：對所有歌手一視同仁嗎？

答：你癲孖筋才一視同仁！當然是填給當紅炸子雞就落足心機，填給半紅不黑的就落一半心機，填給不知所謂的那些，就不知所謂地填了便算，因為不會有甚麼播放率，無謂浪費時間。

當你只得一對手、一個腦，一日只得二十四小時，你只可以把

這些有限的資源 optimized。

問：你這樣做很不專業啊！

答：從沒說過自己專業。

問：你好無賴啊！

答：但起碼誠實。

問：其實你落不落心機去填一首詞，對那首歌的播放率有沒有影響？

答：沒有。老實說，一首歌勁播與否，全視乎：一、誰人主唱。二、是否被唱片公司選為「主打歌」。三、唱片公司／歌星跟電台／電視台「斟掂了數」沒有。四、其他我不知道的原因。

總之，與填詞人的水準可以說無甚關係。要是填詞人以為一首歌流行起來是因為他的詞，那就的確是一場不美麗且戇居的誤會。你欣賞鹹碟女優，是因為她們的身材樣貌和叫床聲出眾，不是因為編劇出色。[1]

1. 林振強著，〈知無不言　點無不露之填詞赤裸ＦＡＱ〉，載氏著，《又喊又笑》（紀念版）（香港：壹出版有限公司，二○一三年十一月），頁一七四－一七五。

這固然是「強伯」（林振強後期在專欄常用的自稱）慣用的自嘲方式，不可 100% 當真，但當中似乎又道出了業界一些事實和運作法則。

林振強第一首歌詞作品，是一九八一年杜麗莎主唱的〈眉頭不再猛皺〉，最後一首則是二〇〇三年林志美的〈孤單先生孤單小姐〉；在同一年的十一月十五日，林振強病逝，終年五十五歲，他的一生，共寫了過千首作品。[2]

在香港唸中學時，林振強夾過 Band，與朋友組成 Thunder Bird，他擔任主音結他手（後來他為林子祥填寫的一首〈開路先鋒〉，便記下了上世紀六十年代香港流行樂隊的歷史）。[3]

在美國留學的他，回港後，曾在一間美資銀行的電腦部門任職，後來轉到由林燕妮與黃霑開辦的「黃與林廣告公司」，正式投身廣告界。至於加入填詞行列的經過，他這樣憶述：「當時已開始在廣告公司做事，填了些廣告歌。有一回錄廣告歌時，碰見華納的要員何重立；他聽過我填的廣告歌後，便問我有沒有興趣替唱片公司寫詞。我當然說

2. 有博客統計出林振強歌詞作品合共一千零四十三首，其中以一九八七年產量最高，達一百一十三首，而演繹林振強最多作品的是林子祥，共五十六首。http://comebacktolove.blogspot.com/2007/06/blog-post_18.html。

3.〈開路先鋒〉歌詞提及了一些六十年代香港樂隊中堅：「在那遠處有個 Teddy Robin，令節拍跳躍玩結他跳舞，動作怪怪自創了舞步，共四個 Playboy 在唱 Rock n' Roll……在那遠處有個 Anders Nelsson，十六歲半便作曲跳舞，共數老友創了 Kontinentals，令少女也愛上了 Rock n' Roll！」

有，因而也就在華納首次爭取到為歌星填詞的機會。」[4]

作為香港第三代填詞人，[5] 林振強的歌詞題材新穎之餘又夠多樣化，所用的比喻奇詭而鮮明，有着天馬行空的想像力，他的代表作，主要集中於前期。[6]

他的歌詞手法，為同輩和後輩作出了嶄新的示範。

他的歌詞題材，突破了香港流行曲中的內容規範。

他的作品可視為香港樂壇分水嶺 —— 之前樂壇多奉行黃霑、盧國沾、鄭國江的古韻派，而在林振強之後，粵語流行曲的古味大幅減淡，變得更為接近年輕人，間接造就了輝煌的八十年代香港娛樂文化。[7]

4. 轉引自黃志華著，《粵語流行曲四十年》（香港：三聯書店（香港）有限公司，一九九〇年十二月第一版），頁二五─二六。

5. 黃志華把林振強劃入第三代填詞人，同一代的代表人物還有林敏驄、潘源良、文井一、唐書琛、盧永強、小美、向雪懷。至於第一代，計有：黃霑、鄭國江、盧國沾、許冠傑、黎彼得。第二代：卡龍、湯正川、李再唐、何重立、潘偉源、周慕瑜、鄧偉雄、韋然、易空、林孝昇、黃百鳴。第四代：林夕、陳少琪、因葵、劉卓輝、周禮茂、周耀輝、簡寧。然而，黃志華同時又有另一個劃分方法，但在兩個劃分中，林振強都屬於第三代。以上見黃志華著，《粵語流行曲四十年》，頁二一二三、三〇。

6. 朱耀偉著，《香港粵語流行歌詞研究 —— 七十年代中期至八十年代中期　II》（香港：亮光文化有限公司，二〇一六年四月新版），頁七、一〇。

7. 何言著，《夜話港樂2 —— 填詞人 × 天王巨星 × 勁哥金曲》（香港：香港中和出版有限公司，二〇一五年八月第一版），頁八〇。

林振強絕對是一位專業填詞人，只是「強伯」從來都不會
（或不屑）將「專業」刻在額頭，用來「撻」人。

第二章

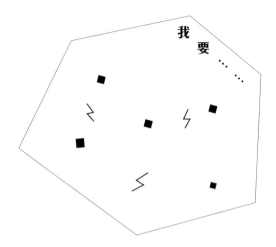

先旨聲明，第一首令我聽到入迷 —— 入迷到恍如撞了邪的林振強歌詞，就是〈我要〉。

任何年代，都總存在着不少被（某群大人）歸類為兒童不宜的事物，在我成長的年代，自然也無可避免；但不知是幸或不幸，我成長那年代的大部分大人，似乎都較掉以輕心（不排除只是我身邊的大人比較掉以輕心），我總是能夠看到聽到觸碰到那些被指為兒童不宜的事物。

例如葉德嫻〈我要〉。

記憶中，某個尋常的星期日早上，還是小學生的我如常跟大人上茶樓飲茶，吃了燒賣叉燒腸，連在茶樓門口書報攤買的公仔書也看完幾次了（大人飲茶前總會買份報紙搭多本八卦周刊，另外又買本公仔書給細路，多麼美好的時光……），便借了舅父的 Walkman 來聽，一首唱得快到恍如急口令、快到我根本聽不清楚歌詞的歌立即傳入耳裏……聽了一遍，我立即回帶，再聽 —— 這一次比較好，至少能夠聽到那一句甚麼「搔褲袋」，但之後的，就聽不到也聽不懂（其實我也不太明白「怎麼只搔褲袋」這一句的真正含意）……

聽完，回帶；再聽完，又回帶 —— 我記得自己連續聽了十次。我留意到，當我不斷重複着「聽完、回帶、再聽、再回帶」這動作時，舅父和席間所有大人，都在笑 —— 嚴格來說是偷笑，而且是當發現了一個細路正在做着跟年齡明顯不符（但又尚算無傷大雅）的事情時，才會出現的那種偷笑（到後來我才明白他們偷笑的原因）。

當時的我根本不知道誰是林振強，也不知道塵世間存在了「填詞人」這麼一個身份（或職業）；當同年代的填詞人都側重寫「情」時，林振強卻兼寫了「慾」，而且是用充滿挑逗性的歌詞直寫情慾，露骨卻不誨淫。[1]

1. 朱耀偉著，《香港粵語流行歌詞研究 —— 七十年代中期至八十年代中期 II》，頁二九。

我要……

●● 我，

我要，

我要你，

我要你愛。

怎麼只搔褲袋，

而不放膽親我香腮？

我，

我要，

我要你，

我要你愛。

怎麼只搔褲袋，

而不放膽跟我相愛……

若是你覺不對，

請你講出怎麼不對；

你我實在太過登對，

一見即知天生一對……

我說若是你要溫暖，

請你不必怕得打轉，

我預定要了今晚，

跟你盡情盡情熱戀，

請放膽抱緊我，

使我身軀不知分寸，

你若是再去苦忍，

會谷到哮喘，

周身囉囉攣，

思想開始不端……

〈我要〉描寫了一對情慾高漲的戀人，當其中一方還在「只搔褲袋」，努力克制自己時，另一方卻直白而又激情地表達「我要你愛」——「愛」字所指，明顯是「做愛」之意，但只用「愛」一字代替，是一種含蓄得來意涵更豐富的表達；林振強還透過「若是你覺不對，請你講出怎麼不對」，明確表達了他對「性」這一回事的態度：性，就是人類本能，根本沒有任何不對的地方，所以也不需要有甚麼顧忌——既然不需要顧忌，自然可以作為流行曲的題材。

但社會上總存在着一班道德感異常濃厚的人，對任何「踩界」的做法都看不過眼——林振強把情慾入詞的作品，像梅艷芳〈壞女孩〉，便一度被認為意識不良，而這一首也是我人生中首次接觸到的「禁歌」（即使當時的我根本不明白被禁的原因）。

●● 他將身體緊緊貼我，
還從眉心開始輕輕親我，
耳邊的呼吸熨熱我的一切，
令人忘記理智放了在何。
他一雙手一起暖透我，
猶如濃酒懂得怎醉死我，
我知他的打算，
人卻不走遠，
夜幕求我別共愛意拔河……
可否稍作休息坐坐，

齊齊停止否則即將出錯，

快飲杯冰水冷靜透一口氣，

並從頭看理智放了在何。

身邊的他彷彿看透我，

仍如熊火一般不放開我，

我身一分一寸全變得酸軟，

像在求我別共愛意拔河⋯⋯

Why Why Tell Me Why，

夜會令禁忌分解，

引致淑女暗裏也想變壞；

Why Why Tell Me Why，

沒有辦法做乖乖，

我暗罵我這晚變得太壞。

林振強在〈壞女孩〉設定了一個場面：某個午夜，一對戀人獨處，男的用盡各種「身體語言」挑動女方（「耳邊的呼吸」這一句尤其露骨），女方自然清楚對方意圖（「我知他的打算」），並一直說服自己務必克制，但其實由始至終都沒有阻止對方，而且「人卻不走遠」（若用時下流行術語表述，就是「口裏說不，身體卻很誠實」）⋯⋯林振強筆下的這個女主角，一直處於理性與慾念的掙扎，甚至用具體行動希望對方也冷靜下來（「可否稍作休息坐坐」、「快飲杯冰水冷靜透一口氣」），卻又不斷透過反問，嘗試為自己找一個「變壞」的理由，結果她想通了：如此晚上，面對如此挑逗，就連「淑女暗裏也想變壞」，既然如此，不是淑女的她，自然更加「沒有辦法做乖乖」，理所當然變成「壞

女孩」。[2]

不論是〈我要〉抑或〈壞女孩〉，都把情與慾連在一起，把慾直接說成是愛的一種具體呈現，像〈壞女孩〉，與其說只是一首純情慾作品，不如說是以慾喻情。[3] 跟〈我要〉和〈壞女孩〉一樣，林振強在葉蒨文的〈200度〉也把慾寫成是愛的延伸，只是寫得較為轉折。

●● 直至昨晚我都覺得，

推測天氣不易，

驟暖驟冷，

氣溫每刻幻變像個夢兒。

但這夜我，

卻忽覺得推測天氣很易，

若你願意抱緊我身，

用愛代替話兒。

這世界氣溫會有

Two Hundred Degrees，

2.〈壞女孩〉將女人在慾望上的追求寫得淋漓盡致，當年除了在坊間造成轟動，更衍生出一種文化現象，甚至被認為具有自由主義和女性解放意味。以上見何言著，《夜話港樂 2 —— 填詞人 × 天王巨星 × 勁哥金曲》，頁八一。黃志華指出，流行曲不久就會出現情慾題材的作品，而約在一九八六年，由於多首情慾歌曲同時湧現（〈我要〉一曲在一九八五年推出、《壞女孩》專輯在一九八六年發行，至於〈最後一夜〉則在一九八六年派台，收錄此歌的專輯在翌年發行），在社會引起爭議。以上見黃志華著，《香港詞人詞話》（香港：三聯書店（香港）有限公司，二○○三年四月第一版），頁二○。

3. 朱耀偉著，《香港粵語流行歌詞研究 —— 七十年代中期至八十年代中期 II》，頁二八。

暖到要爆炸 When You Hold Me，

知不知氣溫會有

Two Hundred Degrees，

暖到要爆炸 Like My Body。

在這夜我，

那些眼波假使可以寫字，

定會為你寫篇愛詩，

用愛做我動詞。

若你會意這刻氣溫，

高升將會很易，

若你願意抱緊我身，

用愛代替話兒……

葉蒨文〈200度〉，原曲是 Madonna 早期名曲 "Material Girl"，林振強把題材轉為描寫一對情侶熱情的身體接觸，並由溫度作切入：主人翁直言，在過去要估計室外溫度？絕對不易，畢竟「驟暖驟冷」的天氣根本就不受人控制，相反自己對溫度的主觀感受卻可以預測，因為只要在這夜「你願意抱緊我身」，就可以預計氣溫必然急升 —— 林振強由客觀的室外溫度，不經意地轉到只有主人翁才能感知的身體溫度（以及愛侶的熱情），因為雙方身體的接觸，令溫度飆升，直迫超現實的二百度；而這種令體溫飆升的身體接觸，是有着熱熾的愛作支持的 ——「用愛做我動詞」，不直接寫露骨的「做愛」，反而將「愛」延伸成一種具體動作，含蓄得來卻又已能令人從字裏行間看出那股澎湃的性意味。我尤其喜歡林振強把原曲中「In a...In a Material World」一句改為「這晚，這晚會暖到爆炸」，一聽就好難忘記。

愛與慾，在林振強筆下是不可也不應該分割的（因為是很自然的一回事），是所有正常愛侶都有權追求和享受的；但林振強也有一些歌詞作品，藉着對慾的描寫和渴求，表達出一種苦澀、注定不能修成正果的男女關係，當中最經典的自然是劉美君的〈最後一夜〉，但〈最後一夜〉的主題，其實早在為甄妮寫的〈最後一舞〉便使用過。

●● 不必解釋不必多說話，
心中早知你明晨便不再逗留。
今宵一起相依起舞吧，
橫豎愈嘆息愈是難受。
深深的深深的親我吧，
可否假裝你仍然願繼續逗留？
今宵一起緊緊擁抱吧，
明晨定放手默默還你自由。
哭……
但仍隨歌起舞……
跳出茫茫然的舞步，
我要趁尚未是明晨，
再與你癡癡癡癡靠緊，
短暫也好……

相對於之前提及的歌曲，〈最後一舞〉中描寫的慾，無疑只是一種單方面的渴望 —— 一種在明知自己得不到對方愛意的情況下，無奈只能藉着這最後一次肉體關係的苦澀渴望，來填補心靈上永恆的空虛；只是林振強並沒有擺明車

馬地去寫，反而用上「相依起舞」這種需要雙方（身體）作配合的活動，隱喻（同樣脫離不了身體廝磨的）肉慾。

事實上，歌名「最後一舞」所提供的意象，也更能烘托、渲染這段明知沒有結果的關係的無奈、被離棄一方那種完全出於一廂情願的癡情，以及因而換來的苦楚。

〈最後一夜〉延續了〈最後一舞〉的主題，但意涵上又存在了微妙的不同，呈現了有別於〈最後一舞〉的關係和心態。

●● 放低，

願你把身體放低；

縱使，

沒法把心窩放低。

再伴我一晚，

讓記憶添一分美麗；

最後這一晚，

就快消逝。

以後未來是個謎，

不必牽強說盟誓，

難料哪夜再一齊，

Let Me Touch You One More Night...

以後未來是個謎，

只知愛你愛難逝，

無論有沒有將來，

Let Me Hold You One More Night...

〈最後一夜〉描述的，表面上跟〈最後一舞〉大致相同，最大分別是在〈最後一舞〉中渴望得到與情人共舞機會的女主角，由始至終都是被動、弱勢的一方；〈最後一夜〉裏的那一對，卻處於一種對等關係，而那位由一開始已向「你」作出呼籲、把身體放低的女主角，更加扮演着主動的一方，並為自己的主動提供了一個強烈的理由：「以後未來是個謎，不必牽強說盟誓」—— 對比同時代詞人在作品中力求宣揚、歌頌愛情永恆的主流價值觀，林振強在〈最後一夜〉灌輸的信息無疑是劃時代的 —— 同時也危險得多，危險在容易被衛道之士抨擊，畢竟似在呼應着新興的「One Night Stand」—— 談情可免則免，性才是最實際，最重要是雙方都能在過程中盡興兼受惠，各盡其力各取所需⋯⋯

是的，〈最後一夜〉的情慾書寫，單看字面，無疑比起林振強其他同類型作品更含蓄，但其實更加大膽，大膽在側寫、宣示了浮世男女一種有異於主流政治正確價值觀的關係模式。

表面描寫情慾暗地裏側寫男女關係，〈最後一夜〉讓當時剛出道的劉美君在樂壇獨樹一幟，並與其他主流歌手相抗衡；[4] 配合首張專輯《劉美君》其他幾首著名歌曲，例如描述歡場女子心聲的〈午夜情〉，以及描述情婦作為第三者的感受的〈假裝〉，令劉美君成為了當年只此一家、歌唱女性

4. 何言著，《夜話港樂 2 —— 填詞人 × 天王巨星 × 勁哥金曲》，頁八一。

慾念的年輕歌手（推出首張專輯時她只有二十二歲，而我聽這首歌時還是小學生，慶幸當年的大人懶理外間給劉美君的評價和標籤，買這盒 Cassette 給我）。

〈最後一夜〉的意義不止於此。回歸前夕，黃耀明選了一批廣東歌翻唱，並收錄在一九九七年推出的《人山人海》專輯裏，與其說是翻唱，不如說是對原曲的一次再詮釋——將這批不同時間面世的廣東歌，共同置放在回歸這一個特定時空，經過時代轉換，歌曲意涵得以擴闊，像〈最後一夜〉中那段沒有未來的情慾關係，便被轉化成港人與英國關係上的隱喻，注定即將走到終局，但求好好珍惜這段最後共處的時光。對〈最後一夜〉的這種重新詮釋，是林振強當日寫詞時不可能想像到的。[5]

記得在二〇一三年一次由商台舉辦的林振強逝世十周年紀念音樂會中，表演嘉賓劉美君演唱了〈事後〉，談及當時收到這首歌的詞後也嚇了一跳，隨即問林振強這樣寫有沒有問題，但對方只是回了一句：「有乜問題？」

〈事後〉，輯錄於劉美君一九九〇年的概念專輯《赤裸感覺》中，《赤裸感覺》十一首歌曲，題材都統一地與性有關，林振強寫了其中四首：〈玩玩〉、〈來吧〉、〈事前〉以及〈事後〉。相比下，〈來吧〉較普通，還是以性喻情的做

5. 除了〈最後一夜〉，被黃耀明翻唱的廣東歌還包括〈輪流轉〉、〈狂潮〉、〈勇敢的中國人〉、〈容易受傷的女人〉、〈友情歲月〉等。

法;〈玩玩〉則寫不甘寂寞的女主角,丟低只顧事業忙這忙那的男友,主動出去玩玩 —— 林振強並沒有明確寫下她要「玩」的是甚麼,但聽女方那番煞有介事的獨白,一切又昭然若揭:

●● Honey,
我件露背裝性唔性感啫?
嗱,聽朝我嘆完早餐,
或者會返嚟……
唔,又或者唔返……
你等吓咯喎,
乖吓……

透過女方調皮的自白,透過她事先張揚出去「玩玩」的行為,林振強描繪了一副不再受控於男人的獨立自主女性面貌 —— 女人,一樣可以話事,可以在關係中作主導。當然,未必需要把這種描述看為一種對女權的表述,卻在某程度上反映了林振強本身的態度,又或是來自他對社會變化的觀察。

更花心思的肯定是〈事前〉和〈事後〉。未看歌詞先看歌名,已經看出箇中那股若有所指的性意味,林振強更巧妙地借助這兩個有關性事的微妙「時刻」,描述了截然不同的內容和情緒。

〈事前〉是一個情婦的悲淒自白。

〜〜〜〜〜〜〜〜〜〜　　我要……

全赤裸幽幽望鏡子，
徐徐默然把鏡內全身注視。
此身沒有他不能眠，
想每夜都可纏綿，
卻恨這是，
這是個夢故事。
呆看窗，
等他又到此，
為何又明知故犯如此幼稚？
他早是有妻室孩兒，
今晚共他偷情時，
過後也是個沒結局故事。
跌進孽緣，
跌進孽緣，
沒有彎能轉；
如像雨水，
跌入濤浪，
就算不情願。
跌進孽緣，
跌進孽緣，
沒有挑和選；
如像赤身到世上來，
就算未曾願……
全赤裸幽幽望鏡子，
徐徐默然把鏡內全身注視，
急風勁雨即將來臨，
使這肉身翻和騰……
有沒結局也是美麗故事。

一開始，林振強就讓〈事前〉的女主角全身赤裸，對着鏡審視自己 —— 她明知自己身份，也清楚知道她正在苦等的人一直以來怎樣看待她（「他早是有妻室孩兒」），但還是願意默默等待對方前來，畢竟她了解一點：「此身沒有他不能眠」。而事實是，有妻兒的「他」這一次前來，目的也只有一個（就是性）—— 就在這「事前」的一刻，她既質疑着自己，但同時又禁不住自己的慾念，滿心期待着之後所發生的事：「急風勁雨即將來臨，使這肉身翻和騰」……

性的描寫，在〈事前〉裏不過是一種手段，一種呈現情婦內心與肉體矛盾的手段 —— 對比一般正常情侶、夫婦在「事前」的亢奮，林振強筆下的這名情婦可能也有肉體上的渴求，但更多的是無邊的忐忑和寂寞。而最無奈的是，她是甘願接受的，「有沒結局也是美麗故事」。

相對〈事前〉借性事前的內心自白營造一個寂寞情婦的形象，〈事後〉則從頭到尾旨在描寫和讚頌一件事 —— 性的美好，性所能提供無與倫比的美好。

●●　飄浮，
　　如夜那般半睡潮浪之中；
　　輕輕輕飄浮，
　　在那舒暢內和微濕中。
　　疲倦了，
　　懶理秀髮披面龐，

我要……

含着笑，

再吻吻你的汗，

毫無重要，

懶理世界的轉動，

繼續留在活在浮在暖暖臂彎中。

回味亦覺精彩，

千個浪又像喝采撞來；

曾全部受你主宰，

死去活來……

回味亦覺可愛，

想起你在我之內，

曾全部為你張開，

死去活來。

〈事後〉中有關性的描寫，再不是以性喻情，也不只是側寫
其他事物或心情的手法，而就是直接地描述性的本身 ——
「想起你在我之內，曾全部為你張開」，這兩句是極度踩界
的描寫，淺白和直白的用字和描寫，足以令你自行構想一
個激情畫面，卻又沒有絲毫低俗感（是擺明鹹濕，但難得
鹹而不賤）；而真正重要的是，林振強在〈事後〉作出一
個極大膽的嘗試，透過他的獨特想像，想像了一遍女方在
「事後」的回憶與回味，充分呈現了性為她帶來的無邊歡
愉 —— 性的歡愉，不只是男性獨享，女性同樣有權享有。
如果〈壞女孩〉帶有一種女性解放的意味，〈事後〉絕對稱

得上是一篇來得更徹底的女性解放宣言。[6]

林振強不少有關情慾題材的歌曲，都由女歌手演繹，順理成章是以女性視角出發，借用了性這種容易受人非議的禁忌題材，大膽而又獨到地創造了一副副都市女性面貌。

當然，林振強也有以男性作為描述主體的情慾題材歌曲，但相對來說，由內容到意象到想像，都及不上他為女歌手所寫的同類型作品。

●● 和我的她家中聽音樂，
我倆背着那暗燈，
她脫掉鞋，
她不拘謹，
我那美夢快變真；
輕鬆開朗是她衣襟，
君子心也難不分心⋯⋯
方小敏，
方小敏，

6. 朱耀偉指出，踏入上世紀九十年代，出現〈活得比你好〉、〈你沒有好結果〉、〈怎麼天生不是女人〉、〈男人最痛〉這類提及性別（以及顛覆既定性別形象）的歌詞，其實脫胎自八十年代那批大量講述男女兩性的詞作，像〈壞女孩〉和〈妖女〉便刻劃由女性做主動去征服男性，而劉美君的歌曲再進一步，談及女性可以主動找尋一夜情，主導個人在性方面的感受，如〈事後〉雖非主流，卻使女性形象得以改變。以上見氏著，《歲月如歌 —— 詞話香港粵語流行曲》（香港：三聯書店（香港）有限公司，二〇〇九年九月第一版），頁一六七。

我要⋯⋯

方小敏，

令我身心發滾……

談笑間假裝不太謹慎，

碰跌背後那暗燈，

她卻甚為欣賞漆黑，

我看快有事要發生……

怎知忽有電話響，

激憤，

點知佢好聲好氣講：

「哈囉，

打錯咗，

騷擾晒，

Goodbye.」

呢個黐線佬，

偏要揀，

揀依家打錯……

她說已夜深應分手，

我滴着汗終於講出口：

方小敏，

方小敏，

方小敏，

是你燒滾我心；

方小敏，

方小敏，

方小敏，

令我身心發滾，

不可以再等；

方小敏，

方小敏，

方小敏，

令我身心發滾，

今宵不可以再等……

這首由何家勁唱的歌，歌名就是〈方小敏〉，簡單說，就是交代一個典型鹹濕仔與一個名叫「方小敏」的後生女，難得地獨處一室，受荷爾蒙嚴重影響的心如鹿撞歷程；他故意做出不少別具性暗示的小動作（「碰跌背後那暗燈」），就在他以為「有事要發生」之際，偏偏電話響……期間發生的任何大事小事，都嚴重觸動着這名鹹濕仔的神經，偏偏方小敏一直不為所動，甚至以時間已經是夜深為由，是時候講再見……鹹濕仔終於按捺不住 —— 而故事就在這裏戛然而止，之後會發生甚麼？謎。

〈方小敏〉不算是甚麼好歌 —— 主要問題是曲式太悶，跟何家勁的演繹也有關（他的演繹，只能用「難聽」來形容）……但我依然喜歡這首詞，畢竟在那個絕少詞人會編寫一個小故事作為歌詞內容的時候（〈方小敏〉是一九八四年的歌），林振強卻用心設計了一個情節頗豐富、有點衰格但衰格得來樂而不淫的小故事（期間有電話打入但竟然是打錯的情節，更是一個精彩的笑位設計），頗詳細地交代了一個典型鹹濕仔與「方小敏」獨處時的種種心理掙扎，以及那種本來被極力收收埋埋、但終究還是控制不住的澎湃慾念（大概只有血氣方剛的男仔才能明白）。

我要……

以男性視角描述情慾而角度較特別的是〈拒絕再玩〉：

> ●● 可以斥我古板，
> 我不再需要天天新款。
> 或這是對的，
> 或這是錯的⋯⋯
> 曾經喜歡拼盤，
> 如今很需要真友伴。
> 知你不滿都好，
> 仍未能奉陪伴着你玩。
> 就算極刺激，
> 亦竭力壓抑⋯⋯
> 明知假使放寬，
> 明朝一醒我心更苦悶。
> 潮流興多花款，
> 隨便偷歡，
> 潮流興將不羈當作新基本；
> 但我厭倦（倦也悶），
> 在某天已拒絕再玩。

林振強在〈拒絕再玩〉設定了一個男性形象，一個厭倦了在男女關係上只求刺激和多花款的男性形象，透過他拒絕一個女性主動邀「玩」的自白，表達了對時下不認真的男女關係的反思；同樣地，林振強由始至終都沒有提及一個「性」字，但從字裏行間又已經充分表達了出來，例如「玩」字的運用，便語帶雙關地，既指出對男女關係的一種不認

真玩樂態度，同時又暗示着性，性只被當作是一種男女很平常的玩意（後來為劉美君填的〈玩玩〉，也沿用了這種語帶雙關）。

但我更佩服是「拼盤」這個比喻。「拼盤」在這首歌裏是一個很險要的比喻，險要在太過突兀 —— 我固然不知道林振強當初考慮選用這個詞語，是否純粹為了讓「盤」字能夠跟下一句「真友伴」的「伴」押韻，「拼盤」這個通常只會令人聯想到食（這種本能）的形容，偏偏又構成了一個有趣的意象，令我們想像到歌詞中的男主角，過去的女／性伴就像拼盤中的食物，甚麼類型都有，毫不揀擇，但求填飽永不滿足的胃口 —— 而食和性，都是人類本能。

〈拒絕再玩〉中的男主角，在過去只求跟不同女性「玩」來填飽肚，但如今已經厭倦了這種追求（女／性伴）「天天新款」的生活，寧願被斥「古板」（因為與時下流行的價值觀相違），也只想尋覓到一個「真友伴」。林振強藉着這個厭倦做 Playboy 的男性形象，展示了一套追求真摯和可持續發展的傳統愛情觀；而這個男性形象的設定，跟主唱的張國榮給外界的形象又存在了一種頗堪玩味的衝突。

回看林振強一系列以挑逗為主的情慾作品，大膽程度或許及不上日後詞人（例如周耀輝或周禮茂）那種直寫情慾感覺的作品，但若考慮到林振強身處的時代環境，其實已算

我要……

是一個露骨的嘗試。[7]

除了是一個嘗試，重點是林振強以性入詞，不單純為了標奇立異，性的指涉在歌詞裏，只是一個媒介或載體，真正想說的內容不停留在字面那堆性描寫，而可以是上世紀八十年代女性在感情關係（甚至身體愉悅）上的主導、對當年那種輕率男女關係潮流的描述和態度，以及性不應被視為甚麼不能開口講只能閂埋房門做的避忌禁忌 —— 性，其實純粹是愛的延伸，是很自然的人類本能 —— 這才是林振強那一批以性入詞作品中最重要的一個信息。

對於情慾歌曲，林振強曾這樣回應：

那些人動不動就說不良，我不覺得不良。我覺得他們唔多唔少好像太過緊張，不知是真緊張呢，還是假緊張。我坦白說我認為他們第一是戇居，第二是得閒沒事做。他們說想入非非，我不介意引人想入非非……[8]

7. 朱耀偉著，《香港粵語流行歌詞研究 —— 七十年代中期至八十年代中期 II》，頁三〇。

8. 許雲封「唱足三十年」，第四一一回，轉引自朱耀偉著，《香港粵語流行歌詞研究 —— 七十年代中期至八十年代中期 II》，頁三〇，附注七。

第三章

不羈的風

大概沒有人會比林振強更愛把「風」填進歌詞 —— 或者應該這樣說：是因為林振強實在太愛也太懂得運用「風」的特性，寫下了太多經典的風系歌詞，其他填詞人唯有讓路。

●● 從前如不羈的風不愛生根，

我說我最害怕誓盟，

若為我癡心，

便定會傷心，

我永是個暫時情人……

你偏看透內心苦惱，

你以愛將心中空隙修補，

使這片風，

願做你的俘虜。

停住這風，Oh Baby……

長夜抱擁，Oh Darling……

如今這個浪人，

只想一生躺於你身邊。

停住這風，Oh Baby……

長夜抱擁，Oh Darling……

如今這個浪人，

只想一生躺於你呼吸側邊……

單從歌名〈不羈的風〉去看，林振強已開宗明義給予了「風」特性，而歌詞中的男主角，就把自己形容為恍如「風」的不羈；「風」的最大特性就是，一直地吹，任意地吹，沒有方向地吹，從不會（因為某一個特定原因）停下來。

從寫作的角度看，如果只是直白地描述一個不羈的男人，從不會為某一個特定對象而停下，當然沒甚麼問題（只是老土而已）；林振強就是強在能夠以旁人無法覺察的角度，切入情感。[1]他充分動用了「風」所具備的特性（而這些特性都不艱澀，是一般人都能夠靠常識認知到的），巧妙地把「風」作為歌詞中那個不羈男子的喻體。

1. 何言著，《夜話港樂 2 —— 填詞人 × 天王巨星 × 勁哥金曲》，頁七七。

從來都不願像「風」般（為了某個特定對象）停下來的男子（自然也不會說任何誓盟），卻因為「你」的出現——看透男子的苦惱，並用愛將男子的心修補，終於令這個如「風」的男子停下，不再做浪人，反而甘願作為「你」的俘虜。

整首歌詞，其實由始至終都沒有帶出甚麼特別或深刻的道理，純粹是林振強用了「風」，描述了一個浪子的情感哲學，[2] 簡單而又巧妙地借喻那個不羈男子，並大膽地改變了「風」的屬性——本該只會繼續吹而不可能停下來，展示一個不可能發生的事實：一生活得像個浪人的男子，竟然會因為「你」而停下，只想一生躺於你身邊。當中沒有一個深字深詞，也沒有動用甚麼典故，純粹簡單地借用了「風」作為喻體，便足以帶出主題。[3]

風沒有性別。作為喻體，既可以是不羈的男子，也可以使用在一個難以抓緊的女子身上，林振強為這個女子起的名字是 Marianne。

2. 何言著，《夜話港樂 2 —— 填詞人 × 天王巨星 × 勁哥金曲》，頁八〇。

3. 從〈不羈的風〉的歌詞也可見到林振強能掌握歌手的形象，對比鄭國江用歌詞為歌手直接傾吐心聲的手法，林振強則主要利用、突出歌手形象的某種特徵，作為歌詞的基調，〈不羈的風〉便充分配合了張國榮的不羈形象。以上見朱耀偉著，《香港粵語流行歌詞研究 —— 七十年代中期至八十年代中期 II》，頁二七。

●● 昨天有位仿似是關心我的女子，
　　　　昨天我於她眼內找到千篇愛詩。
　　　　但是像片風的她飄到後，
　　　　轉眼卻要飄走像片風疾馳；
　　　　誰人長夜裏苦追憶往事，
　　　　現她不想要知……
　　　　Marianne,
　　　　Marianne,
　　　　Marianne,
　　　　Won't You Stay For Me?

這個「捕風的漢子」，曾經在生命中遇上一個名叫 Marianne 的女子，但她來去如風，根本不曾想過為這男子停下。林振強在〈捕風的漢子〉動用了「風」的特性，只用了「但是像片風的她飄到後，轉眼卻要飄走像片風疾馳」這兩句，便比喻了這個女子的來去都突如其來，直接簡單。

〈捕風的漢子〉收錄在譚詠麟一九八四年的專輯《愛的根源》，專輯裏還有一首〈夏日寒風〉，同樣由林振強填詞，同樣以風來比喻女子：

　　●● 擠迫的沙灘裏，
　　　　金啡色的肌膚裏，
　　　　閃爍暑天的汗水；
　　　　我卻覺冷又寒，
　　　　縮起雙肩苦笑着，

北風彷彿身邊四吹……

只因心中溫暖，

都跟她消失去，

今天只得一串淚水。

說愛我百萬年的她，

今愛着誰……

我雖不怪她帶走旭日，

卻一生怪她，

只帶走癡癡的心剩低眼淚……

與〈捕風的漢子〉不同的是，〈夏日寒風〉並沒有利用風那種來去無蹤無法抓緊的特性，反而是突出了風的寒意，以及為歌中男子帶來的感受。一開始，歌詞立即清楚描述了時間和地點：時間正值炎夏，而地點是「擠迫的沙灘」，當每一個置身如此季節環境的人都理所當然地流着汗時，唯獨歌中的男子卻感到異常寒冷；這一種反常，原來不是源自男子身體對客觀溫度的失衡，而不過是一種純粹主觀心理：曾說過會愛男子百萬年的「她」突然消失了，連帶他心中的溫暖也一併消失 —— 林振強在這裏用上「旭日」，比喻、形容男子與「她」一起時的那份溫暖。

以風比喻愛人來去無蹤，以風形容失去愛人的寒冷感受，後來林振強也在王菲的〈如風〉中再次使用。

●● 有一個人曾讓我知道，

寄生於世上原是那麼好；

他的一雙臂彎令我沒苦惱，

他使我自豪。

我跟那人曾互勉傾訴，

也跟他笑望長夜變清早，

可惜他必須要走，

剩我共身影，

長夜裏擁抱。

來又如風，

離又如風，

或世事統統不過是場夢，

人在途中，

人在時空，

相識也許不過擦過夢中……

讓我心痛，

獨迎空洞，

今天暖風吹過亦有點凍。

對比〈捕風的漢子〉和〈夏日寒風〉那種對比喻的用心經營和佈局，〈如風〉只是簡單描述「他」在過去給予歌中女子的美好感覺，直至副歌「來又如風，離又如風」這兩句，才用風作為喻體，以風的吹動，比喻情感的變幻無常；[4] 而到了最後，「今天暖風吹過亦有點凍」就再一次運用〈夏日寒風〉的手法，強調主觀感受和客觀環境之間的矛盾，營造失去了一段愛後的寂寞感受。

4. 何言著，《夜話港樂 2 —— 填詞人 × 天王巨星 × 勁哥金曲》，頁八〇。

凸顯風的特性、以風喻人，又或把風擬人化的寫法，應該
是林振強最為人熟知的歌詞風格；他的這一種風格，其實
大可以追溯到一九八二年，他為陳潔靈填寫的〈風是冷〉。[5]

●● 風，
你慢行，
請聽我問，
你為誰消去？
為誰而生？
風裏着迷，
相對發誓，
我願隨風去，
但覺風已逝。
他飄到過，
教我做夢，
轉眼他不告便去，
像是風。
風去復來，
他卻不在，
我在陽光裏，
仍覺風是冷。

5.〈風是冷〉可能是林振強第一首以風為主題的詞作。以上見朱耀偉著，
　《詞中物：香港流行歌詞探賞》（香港：三聯書店（香港）有限公司，二〇〇
　七年九月第一版），頁七三。

最初，林振強營造了一場「與風對話」：女子嘗試去叫停「風」，聽她發問 —— 她很想知道，「風」究竟是為了誰離去和生起？但她似乎沒想過要找到答案，她只知道自己的心：很想隨「風」而去，但偏偏「風」早就拋下她而遠去⋯⋯到了副歌部分，我們終於明白在以上出現過的「風」——（一）一開始時被她叫停的「風」以及（二）她想跟隨的「風」，所指涉的根本是不同的對象。她之所以在一開始想叫停「風」聽她發問，是因為曾經有一個人突然飄進她的生命，但轉眼間又不辭而別，這種來去無蹤，就像是一陣風。

這一種層層遞進的描寫，絕對是林振強的一個精彩構思，精彩在婉轉地營造了一個寂寞女子的心理佈局，由對外在事物的詰問，轉向內在感受的表述，而亦因為那種獨特的內在感受，才會產生一開始對外在事物的詰問。

但這還未止，到了最後，更把外在事物觀察和內在感受表述融合：屬於自然界事物的「風」，沒有意志地去又復來，消散了又吹回來，但（有意志的）「他」卻依然不在 ——這一種真實狀況，令女子明明在日光之下，卻因主觀感受影響下，只感到風是冷。對比其他以風入題的詞作，〈風是冷〉的確達到情景交融，而且只用上簡單的言詞，便呈現了感情的來去無蹤，以及物是人非的無常感。[6]

6. 朱耀偉著，《香港粵語流行歌詞研究 —— 七十年代中期至八十年代中期 II》，頁一四。

還有一點值得留意，從〈風是冷〉、〈夏日寒風〉、〈如風〉這幾首作品，除了可見林振強愛用風作喻體入題，其實也展示了一種他愛用的寫作手法：以四季和天氣去凸顯情感的反常。[7]

風除了是喻體，也可以作為（想像中的）傾訴對象。例如在林志美的〈風與我〉中，主角是一個在寒冬某個凌晨時分獨站在海邊的女子，那一刻，除了她自己，就只有海邊不停在吹的寒風，於是她嘗試向寒風詢問某個人的去向：

●● 無窮盡冷風吹亂我斗蓬，

隨風呆望浪濤湧，

問風問寒風可否告密，

今天誰共你過冬？

為何亂我心總是你的面容，

如影浮現路途中，

但不斷狂追伸手去捕，

怎麼卻抓得個空？

曾經在這海邊，

伴着你編織千個夢，

但自你將熱夢帶走，

留我心中全是冰凍。

7. 朱耀偉著，《香港粵語流行歌詞研究 —— 七十年代中期至八十年代中期 II》，頁一〇。

歌詞中的女主角，原來曾跟某人身處這一個海邊，二人有過一段「伴着你編織千個夢」的親密關係，只是如今那個人已離她而去；當她再次身處這個海邊，被冬天的寒風不斷吹着，她很想知道那個人正和誰在一起，但根本無人可問，無奈得只能把風看成傾訴對象——風，被想像成一個守着秘密的對象，而女子則奢望風能把秘密（某人現在的感情狀況）相告……透過這一場與風的問答（其實只是自問自答），側寫了一個無法割捨過去的寂寞女子形象。

風，在〈風與我〉中成為一個觸景傷情女子的傾訴對象，但在陳百強的〈疾風〉中，風卻可以被寫成追尋理想的榜樣和良伴：

●● 問野風踏遍幾多長路，

方可見到理想都？

踏破多少波浪和荒土，

至能含笑地停步？

風卻沒理起始與終，

它只知發力去衝，

從未多過問亦從沒關心，

路長和浪濤洶湧……

風呀，

讓我一起去衝，

不分春秋與夏與冬，

無論多遠近，

願懷着天真，

披清風默默去衝。

風只會一直吹而不會停下來的特點，在〈不羈的風〉是用來比喻自命不羈的人，在〈疾風〉卻是一個為了追尋理想而只管一直向前永不停步的喻體。

林振強在歌詞裏設置了一個正在追尋理想但似乎裹足不前的形象，從觀察風的特性而了解到：要追尋理想，就應學風那樣，只管發力去衝，不去理會始與終，也不去過問期間遇到的波濤和困難。風，成為了歌中主角的榜樣 —— 永不停下來的風，正好作為追尋理想時的學習對象。

〈疾風〉無疑是一次較特別的處理，但綜觀林振強以「風」入題的詞作，的確大部分都用來描述感情，尤其是作為戀人來去無蹤及感情無常的喻體（所以也出現了不少熟口熟面的作品[8]）；較特別的是，風那種突如其來兼沒有實體（以至捉不緊抓不住）的特質，也往往被林振強借用來描述記憶 —— 記憶是甚麼？就是平日未必會讓你想起，卻又會突如其來地不知從何處飄來，讓你身陷其中，不能自拔……

●● 懶懶風扇不經意地打轉，
風輕也軟，

8. 例如〈暴風女神 Lorelei〉，便把一個女子寫成一場暴風，比喻任何人纏上她／置身其中只會受傷，招來痛楚。較為不同的是，這個暴風女神形象比起林振強過去所寫的都更暴烈，「活着只喜歡破壞，事後無蹤」。然而，為何要將暴風女神配上「Lorelei」這個英文名字？細看詞境，其實不大相關，只能算是「無機」的點綴。以上見朱耀偉著，《香港粵語流行歌詞研究 —— 七十年代中期至八十年代中期 II》，頁二〇。

像我舊記憶一串；

沒有太刻意追憶往日的你，

你卻飄至，

在心中打轉……

我再跟你披起往事千串，

飄得遠遠，

沒有辦法算出多遠；

但你我不見，

匆匆已十多季，

我怎麼會仍隱隱依戀？

也許當天的癡未完，

想講的講未完，

曾被迫吹熄的火，

也許未全熄去仍溫暖；

也許所戀的戀未完，

惟蕩進淡淡記憶中，

不捨去，

在打轉……

（撇除何家勁的歌聲和演繹，）我很喜歡〈也許〉。在這首一九八三年的歌曲中，林振強巧妙地把風連繫上舊記憶 —— 感覺既輕且軟的風，就像一串舊記憶，記憶裏有一個「往日的你」；時間匆匆，雙方已不相見十多季，明明沒有刻意叫自己去憶起，記憶（中的你）偏偏不自覺地像風飄過來……而跟其他以風入題的詞作不同的是：〈也許〉中帶來記憶的風，是由風扇吹出來的風，不像其他詞作中是來自大自然的風；風扇這個物件的存在，也在一開始便幫

助我們想像到一個情境：主角賦閒在家，風扇不經意在打轉，（沒有意志地）不斷把風吹出來，突然將一段塵封的記憶吹來，而當記憶（中的人）出現了，就像風扇的扇葉，一直在主角的心中不受控地打轉。由風扇到風，由風到記憶，由記憶到記憶中的人，由這個人到自己的內心感受，只用了四十一個字，層層遞進，便鋪陳了一段已成回憶的逝去感情，而之後幾段歌詞，作用不過是延伸這段回憶，補充這段感情給主角所遺下的依戀和無奈。

風能喚起回憶，有時也可以作為回憶的重要一部分。

●● 微風曾輕輕倚我肩，
伴我看雨天；
而當天的風和當天的你，
曾在這一處跟我追雨點。
微風仍喜歡倚我肩，
伴我看雨天；
而今天的風和今天的雨，
仍未慣不可再親親你面⋯⋯
偏偏喜歡經這街道，
和凝望往日你喜歡的花舖，
冀能重拾昨日一絲半絲片段，
延續已是停下了的擁抱。
微風之中，
千葉齊飄到，
仍像過往在風中飛舞；

唯一更改只是微風裏，

黃葉怪你怎麼未到。

這首〈微風中〉，主唱是孫明光（小虎隊成員，原本隊員是胡渭康、林利和蔣慶龍，其後蔣慶龍離隊，才加入了他）。老實，在八十年代我沒有聽過這首歌 —— 其實我從來都不知道有這麼一首歌存在過，如果不是要寫這本書，根本就不會知道，而且找來聽……林振強在〈微風中〉所寫的，離不開慣常的那種「物是人非」式慨嘆，分別是他藉着風的描寫，刻意強調了過去和現在的時間區隔，以及經由這種時間區隔所帶來的無奈。

曾幾何時吹着微風的某個雨天，「當天的風」和「當天的你」跟主角一起追雨點，如今，又是下雨天，微風仍在吹，但「你」已經不在（所以「今天的風」、「今天的雨」都不能再親親你面）……周遭景物保持不變，唯一的改變，是沒有了「你」的存在，「黃葉怪你怎麼未到」—— 最後一句的「黃葉」，強調了現實中時間的推移、季節的更替。

呂方主唱的〈無盡的風〉，同樣是描寫風怎樣喚起了回憶，但回憶中的不只是已成過去式的戀情，更同時側寫了一個人的成長歷程。

●● 風曾在綠色山坡捲過，

凌空瞧瞧提着風箏的我。

在那天，

無盡的風，

冬天裏完全不凍，

就像孩子不牽掛地唱歌……

透過第一節的描寫，我們得知主角還是一個會在山坡放風箏的野孩子，過着無憂無慮的童年；嬉戲中的主角，即使置身冬天的山坡，吹着無盡的風，但也完全不覺凍。

●● 風曾在亂揮的手穿過，

伴我母親呆瞧離別家鄉的我。

在那天，

無盡的風，

春天裏仍如冰封，

吹走過去及未來萬闋歌……

到了第二段，主角已經成長，要離開家鄉；那一天，就只有風伴隨着母親目送主角離鄉別井。離愁別緒下，即使身處理應溫暖的春天，卻感覺寒冷，甚至冷得像冰封 —— 在這裏林振強運用了慣常手法，刻意突出外在環境與內在感受之間的反差、反常。

●● 風曾在夜之中央飄過，

令你髮端斜斜停在身邊的我。

在那天，

寒夜的風，

不冰凍如情之火，

即使我永問為何沒結果……

第三段，描述某一個寒夜，主角與心愛的人在一起；風飄過，將對方髮端斜斜停在主角身邊，暗示了二人當時的距離。此情此境下，愛情之火令主角毫不冰凍，只是最後一句卻透露了這段情注定沒有結果，偏偏主角不知為何……

●● 風跟光陰匆匆過，

有冷有暖有些不錯；

閒時若有空，

抬頭摘片風跟我對坐，

然後用我的心窩輕輕把它觸摸，

小心的把它瞧清楚，

期望再望見風中暖的我。

已有一點年歲的主角終於明白，原來光陰就像風，必然匆匆而逝，而且同樣是有冷有暖（以風兼具冷暖的自然性質，巧妙轉喻為對於人生光陰夾雜喜樂的形容）。主角終於想通了，既然一切終將逝去，但願在閒時能夠撿拾一片風（光陰），用心地仔細回味，重拾過去的快樂片段，以及曾活在那些快樂片段中的自我。整首歌詞，透過風來述說和貫串故事，將一個人的成長喜樂呈現，最後再將風與光陰兩種性質迥異的事物概念連結，令主角驟然得到了人生的啟悟。綜觀整首歌詞，都沒有刻意動用深字深詞，也不作煞有介事的艱澀描寫，而純粹藉着動人的描述和輕巧的轉

喻，就說了一場有關人生的體會。

廣東歌的歌詞講究押韻，有時為了符合押韻的要求，詞人難免勉強填上一些語意奇怪的詞。林振強卻反而能夠利用這一點，既做到押韻，同時又寫出別人難以想像到的奇詭歌詞，例如林志美的〈愛清風更愛 Telephone〉。

●● 喜歡瞧海風，
浪裏四衝；
喜歡隨清風四方飄縱，
也愛捕一片，
夜裏的風，
月裏的風。
東西南北風，
十數種風，
統統全喜歡，
懶分輕重，
卻最是喜愛——
Telephone Telephone...
每次 My Telephone Ring Ring，
每次聽到你的呼聲，
每次我的心也總會期望，
能投入聽筒裏講一聲：
Hi la la la la la la la la la I Love You!
Hi la la la la la la la la la I Miss You!

在林志美這首罕有的輕快歌曲中，林振強明顯看中了「風」
和「telephone」的讀音，將這兩種完全沒有關係的事物連
結起來，單是歌名，讀起來已達到一種得意又易記的效果。

至於歌詞內容，即使是以風作為起首，但風不再是喻體，
它的獨特性質也沒有被動用，反而只是讓歌詞中的主角
陳述自己對風的熱愛，海風夜風以至東南西北風都愛得
無分輕重，但都及不上 telephone —— 當然不是單純愛
telephone 這種物件，而是愛這種物件能夠為她傳遞戀人的
聲音，並讓她向對方傳達愛意。當然，你大可以說這樣的
歌詞未免有點牽強無聊，但林振強就是有能力發掘到「風」
和「telephone」—— 廣東話和英語音韻上的相同，能人所
不能地將兩者連結起來，寫成一首感覺奇趣的情歌。當
中也展示了八十年代廣東歌詞的一個特點：將英文加入歌
詞，但當不少夾雜英文字詞或句子的廣東歌都只是「貪口
爽」或迎合潮流，相對來說，〈愛清風更愛 Telephone〉的
「telephone」，卻算用得有理由。

風，在林振強歌詞中絕對是一個重要而突出的載體，他的
確寫下了不少以風入題的經典歌詞，只是也因頻繁的運
用，不乏題材重複的詞作，像蔡楓華〈風中追風〉：

●● 雷霆隆隆，
電光似像鐳射狂龍；
愁雲重重，
怒風掃裂午夜霓虹……

黑街中一堆堆風中廢紙，

放縱的、瘋癲的翻滾半空，

全沒去向，

胡亂撲上，

盲撞進一個破天空……

迷迷濛濛，

暴雨中你突浮在霓虹；

仍然情濃，

令我飛撲近你為重逢……

呼呼的急風中，

伸出兩手，

放縱的、瘋癲的彼此抱擁，

然後發覺，

全是錯覺，

懷內我只有冷的風……

風中追風，

風中追風，

只追到一片冷的空空空……

內面是某一個破的夢，

如狂人狂撞向夜霓虹，

如狂人狂撞進夜朦朧，

如狂人尋覓你，

盲目急衝……

一開始對暴風的形容，感覺就像是〈暴風女神 Lorelei〉（但多了一些累贅的形容），分別是「午夜霓虹」四字，讓我們知道上述暴烈景象發生在城市中；描述完景物，再轉向

人 —— 置身暴風的主角，恍如看見戀人出現（「暴雨中你突浮在霓虹」一句的形容有點奇怪突兀），怎知道當主角撲上去時，卻只是撲了個空。這首〈風中追風〉，沿用了不少用慣用熟的手法，例如先描寫客觀景物再轉向人的主觀感受，又例如借風「空」的特質來比喻愛情的抓不住，而到了最後，就描寫主角在失落下的狀態……不是不好，只是對比之前的同類型詞作，不見突出而只見重複，這可說是詞人在大量生產下的一種無奈。

林振強的確是最擅長以風入題、借風喻情的填詞人。有時甚至認為，其他詞人若要寫風（不論是模仿抑或挑戰林振強），也注定寫出一片空，徒勞無功。[9]

9. 何言：「在林振強之後，新晉的填詞人想要再寫『風』，恐怕得好好地費神琢磨了！」見氏著，《夜話港樂 2 —— 填詞人 × 天王巨星 × 勁哥金曲》，頁八一。

第四章

當甜蜜如軟糖，當結他低泣時

在林振強的詞作裏，「風」不只是自然界的事物，也可以是比喻情感無常的喻體。而除了「風」，任何現實中再平凡日常的事物，一旦到了林振強手裏，一樣可以變得充滿生氣，成為情詞中氣氛營造的工具，不再刻板。[1] 就例如早期作品〈甜蜜如軟糖〉，林振強便充分運用不同種類糖果的特性，比喻熱戀中的關係：

1. 朱耀偉著，《香港粵語流行歌詞研究 ── 七十年代中期至八十年代中期 II》，頁一五。

●● Come On Come On 聽我講，

今晚我心快速震盪，

皆因天生喜吃糖，

偏偏你的眼光，

甜蜜如軟糖，

沒法擋……

我要靠近你，

要咬你食你，

糖一般怎可抵抗你；

快快靠近我，

你太誘惑我，

如酒糖輕輕醺醉我，

如拖肥糖黏貼我……

Come On Come On 天快光，

本想制止我心渴望，

的起心肝想戒糖，

可惜你的眼光，

甜蜜如軟糖，

沒法擋……

首先，開宗明義直接用了糖果的甜，去比喻愛情為主角帶來的甜蜜滋味，但如果僅是這樣，不算特別，也不足以展現林振強的才情和幽默感 —— 歌詞中分別提及三種糖果：軟糖、酒糖和拖肥糖，並用上每種糖果本身具有的特質，比喻愛情 —— 軟糖不像硬的糖果，可讓人開懷地咬，用來比喻主角對待戀人的態度，更有着一種澎湃熱情，猴擒到「咬你食你」；酒糖，因加入了一點點酒，給人少許醺醉而

非酩酊大醉的美妙，隱喻了主角對戀人的渴望。

但用得最巧妙的肯定是拖肥糖，如果你食過拖肥糖，都知道裏頭的拖肥必定會黏着你的牙，而林振強正正利用了這一種特質，轉喻成主角對戀人身體的慾望——不直接用上「擁着我」或「攬實我」之類明顯交代物理性動作的直白形容，反而寫成「黏貼我」，隱晦得來，卻又若有所指。而當這個「黏貼我」的動作，連結到最後一段的「Come On Come On 天快光」，我們終於明白，原來整首歌詞又是一場情慾的暗示，但從頭到尾都不露骨，反而那種語帶雙關的巧喻，便巧妙地以「純真」形式帶出情慾。[2]

〈甜蜜如軟糖〉中的軟糖酒糖拖肥糖，自然是日常生活中可以接觸到的物件，在歌詞中卻只是用作比喻，是主角的想像，由始至終都沒有實際出現，不像〈結他低泣時〉中的結他，這支結他既是主角擁有的具體物件，也似乎被主角視為借喻、宣洩失落的唯一良伴：

●● 一支低泣低嘆結他，
　　和一堆一堆瑣碎舊話，
　　伴空屋中的我坐下，
　　懷念你……

2. 朱耀偉著，《香港粵語流行歌詞研究 —— 七十年代中期至八十年代中期 II》，頁二九。

多麼的想知你好嗎，

和他一起開心快活吧，

願他可跟我那樣活着全為你……

無知的結他，

難解你別離，

仍不願離去，

半哭等待你……

結他自然不會自動發出聲響（更加不會低泣低嘆），而只是主角宣洩悲哀的投射對象，因而被感染而低泣。[3] 這間空屋這個場所，曾經住了主角和「你」，但如今「你」已離去，屋裏已變得死寂，唯一的聲響就只有結他（被想像出來）的「低泣低嘆」，以及存在於主角腦海中與「你」昔日的「瑣碎舊話」── 結他不只是寄託悲哀的憑藉，也起了一個烘托作用，烘托了這空屋的死寂以及主角身處其中的寂寞和失落 ── 屋裏只迴盪着主角彈的結他聲以及象徵昔日生活（但不實際存在）的「舊話」。然後，主角開始訴說他對「你」的一連串思念、想像，以及根本得不到答案的提問；到最後，主角又再一次把自己的無知與癡情，投射到（根本沒有思想、感情、意志的）結他身上，表明自己終究不能忘卻「你」，不能放下這段早就逝去的感情。

同樣是夏韶聲主唱的歌曲，〈結他低泣時〉用一支結他寄託失去戀人的悲哀，〈空凳〉則借用一張父親生前坐過的凳，

3. 同上注，頁一五。

表達一種「子欲養而親不在」的遺憾：[4]

> ●● 一張丟空了無人坐的凳，
> 仍令我再不禁地行近；
> 曾在遠遠的以前，
> 這凳子裏，
> 父親仿似巨人。
> 輕撫給腰背磨殘了的凳，
> 無奈凳裏只有遺憾；
> 在遠遠的以前，
> 凳子很美，
> 父親很少皺紋……

〈結他低泣時〉用主角的一支結他開展，〈空凳〉則以一張再沒有人坐的凳作開始，無人再坐是因為主角的父親已經逝世；在主角的記憶中，坐在這凳子的父親仿似巨人——「巨人」這個略帶誇張的形容，既暗示了這是他童年時看見的景象，同時呈現了父親在他心目中的地位。

用視覺交代了主角心目中的父親形象後，再透過觸感——主角輕輕撫摸那張被磨殘了的凳（凳子很舊，但始終沒有被丟掉），不禁回想凳子也曾經簇新，同時聯想到當年的父親仍然年輕：

4.同上注，頁五二。

●● 獨望着空凳願我能，
再度和他促膝而坐，
獨望着空凳心難過，
為何想講的從前不說清楚⋯⋯
曾懶說半句我愛他，
懶說半句我愛他，
過去我說我最是要緊⋯⋯
今天發覺最愛他，
呼叫永遠也愛他，
聽我叫喊只得一張空凳⋯⋯

然而，父親已經不在，剩下的只有一張曾坐過的凳，主角只能獨望着這張（與父親生命曾有緊密連繫的）空凳，將自己心裏的內疚和悔恨一一傾訴，但無論他再怎樣大聲地喊出自己最愛父親，父親都已經不在眼前；眼前唯一存在的，就只有一張空凳。[5]

一支結他、一張空凳，在林振強筆下都能夠成為情的寄託，效果同樣精彩獨到；而更常被他運用在詞作中寫情的物件，是衣服。

5.〈空凳〉獲頒第一屆亞太流行歌曲創作大賽冠軍，是夏韶聲一首大熱作品。當年擅畫搞笑題材的漫畫家甘小文，曾在《玉郎漫畫》的「太公報」（一個戲謔《大公報》的專欄），將〈空凳〉二次創作，改為〈底褲〉。

●● 寒夜偷偷望我替君織冬衣，

垂目勾出心意，

以針編織情詩……

明月彷彿在笑，

笑小妹心癡；

無事思君百千次，

遺忘絲絲睡意，

冷針在轉寒風捲，

像妹心思打圈。

迷迷惘，

垂目再趕，

一針一針始終未斷……

在這首甄妮主唱的〈寒夜冬衣〉，林振強設計了一個在寒冬為「君」編織冬衣的「小妹」形象：既透過寒冬織衣這舉動直接書寫情意，更巧妙地借「冷針在轉」這個具體生動的動作，暗喻「小妹」編織時的重重心思；即使已有點睏，依然堅持一針一針地織下去，指涉「小妹」對「君」的愛連綿不斷。撇除歌詞中那些略嫌刻意古雅的用詞，林振強單憑寒夜織冬衣這麼一件簡單而生活化的事，便將一種對戀人的思念具體地表現出來。[6]

當然，林振強用衣物書寫感情的經典作品，首選陳慧嫻的〈傻女〉。

6. 朱耀偉著，《香港粵語流行歌詞研究 —— 七十年代中期至八十年代中
　　期　II》，頁一六。

●● 這夜我又再獨對夜半無人的空氣，

穿起你的毛衣，

重演某天的好戲。

讓毛造長袖不經意地，

抱着我靜看天地，

讓唇在無味的衣領上，

笑說最愛你的氣味。

我恨我共你是套現已完場的好戲，

只有請你的毛衣，

從此每天飾演你，

夜來便來伴我坐，

默然但仍默許我，

將肌膚緊貼你，

將身軀交予你，

准許我這夜做舊角色，

准我快樂地⋯⋯

重飾演某段美麗故事主人，

飾演你舊年共尋夢的戀人，

你縱是未明白仍夜深一人，

穿起你那無言毛衣當跟你貼近⋯⋯

就像〈空凳〉和〈結他低泣時〉，〈傻女〉也用上一件物件 ── 毛衣作開始，這件毛衣的擁有者不是詞中的女主角，而是她的舊情人。這件明明不屬於她的毛衣，令她不禁想起了與舊情人的片段，「讓毛造長袖不經意地，抱着我靜看天地」自然是指穿上這件毛衣的舊情人抱着她，而被抱着的女主角，則「讓唇在無味的衣領上，笑說最愛你的

氣味」，毛衣這物件，其實只是死物，但對女主角來說，卻曾經真實地連結着二人的感情，無奈事到如今，唯一功能就只是作為女主角思念對象的替代。[7]

然後，歌詞延伸着這件毛衣作為思念憑藉的作用 —— 這個忘不了舊情人的女子，繼續一廂情願地把這件毛衣看待成對方，以便讓自己再次做那「舊角色」，重演那套「現已完場的好戲」，而且從歌名「傻女」大概可以想像，這種情況發生不只一次，而是經常出現……正因林振強用上「毛衣」（而不是其他物件）作為借代，令「將肌膚緊貼你」和「將身軀交予你」這兩個描寫顯得更合理和有力，畢竟從女主角的角度看，「毛衣」正正是代表着舊情人的身體和肌膚。「毛衣」的使用，不是亂來，而是經過深思熟慮的。

無論是結他、父親生前坐過的凳，抑或是舊情人穿過的舊毛衣，都是「身外物」，都只是主角投射個人情感的對象；在麥潔文主唱的〈斷〉裏，林振強就用上長髮，展示一段感情的終結：

● ● 　茫然抓起一堆信，
　　　輕輕撕碎又碎，

7. 朱耀偉：「『在無味的衣領上，笑說最愛你的氣味』尤為精彩，不但從細微的地方寫出了深摯的感情，也與『毛衣』的中心意象配合得十分巧妙。」見氏著，《香港粵語流行歌詞研究 —— 七十年代中期至八十年代中期 II》，頁一六。

從前信裏每個字，

細讀才去睡；

頹然點起火燒去，

我二人所有合照，

凝呆望你伴着往昔，

變作廢堆⋯⋯

然而孤單的身軀，

仍然不知應怎算，

無人關心的眼淚，

仍流落我髮端⋯⋯

一開始，林振強讓詞中的女主角處理與舊情人的物件：先是把過去入睡前必定細讀一遍的信統統撕碎，但這還不夠，她再把二人合照一把火燒去⋯⋯她一廂情願以為只要把這些與舊情人有着羈絆的物件「處決」，便能夠放低對方，但事與願違，她還是不禁流起淚來，淚更流到髮端處 —— 由信件到合照（這些身外物）再到頭髮（屬於主角擁有的，也是她身體一部分），層層遞進，鋪陳當中的女主角終於想到一個解脫方法：

●● 狂哭泣，

狂哭泣，

狂哭泣至倦，

長長亂髮伴一個淚人追憶所眷戀⋯⋯

狂哭泣，

狂哭泣，

回憶使我倦，

你喜歡的黑髮，

我只好狠狠削斷……

當她披着一頭亂髮狂哭至倦透，終於想通了：她決定把這把舊情人最愛的長髮剪掉。林振強應該借用了「長髮為君留」這種「女為悅己者容」的傳統，「你喜歡的黑髮」一句，讓我們知道了主角一直未能忘情，所以還留着長髮，但她實在不想再受過去折磨，決定狠下心腸，把（屬於自己身體一部分的）長髮削斷，而這行動，因涉及改變自己的面容，自然比起撕信和燒舊照更需決心，而只有這樣做，才能夠徹徹底底地跟過去「斷」。髮，不像毛衣在〈傻女〉中從頭貫串到尾，卻起着比較作用，展示了主角的決心和意志。

〈斷〉證明了，林振強有能力在平凡題材上變化出不同味道——「人在寂寞晚上憶起舊情不能自拔」這個題材，的確經常出現在他的詞作中，但以頭髮作為中心象徵，就使我們的目光不會只停留於那些被他用得太多的陳套寫法上，而這正是林振強很多詞作都能給人新鮮感的原因。[8]

頭髮是個人的，日記是私人的。許冠傑的〈心裏日記〉，就以日記這種日常的物件作為中心，描寫主角對戀人的愛永

8.朱耀偉著，《香港粵語流行歌詞研究 —— 七十年代中期至八十年代中
　　期 II》，頁三六。

不止息，但歌詞中的這本日記，並不是具體地存在於現實中的一本簿，而是主角的內心 —— 林振強把主角的心比喻成一本日記。

●● 夜之中，

　　喜愛倚星塵，

　　從頭重讀我的心裏日記，

　　遲遲才去睡，

　　原因每頁都有你……

　　你是我全部往昔往年，

　　也是我來日每一天，

　　這日記由從前寫到目前，

　　篇篇是愛言……

嚴格來說，歌詞中的主角只是在某一個夜，想起戀人，但在林振強的描寫下，這麼一個想起戀人的尋常行為，恍如翻看一次日記，而這本每頁都寫着戀人的日記，卻又只存在於主角心裏，這一個簡單的比喻，便為主角這個行為增添了一種生動而又浪漫的感覺 —— 如果歌詞純粹寫主角如實地翻閱一本真實存在的日記，當然沒有問題，只是流於普通平淡而已。

我們一般對日記的認知，自然是用來記下每一天的人和事，在時間的向度上，是由過去到現在，林振強卻大膽地把主角這本「心裏日記」指向未來 ——「你是我全部往昔往年，也是我來日每一天」，對主角來說，戀人除了填滿他

的過去，而且通過現在，甚至邁向未來，表達了主角對這份愛的信心和堅持。

●● 願心中那日記隨年變厚，
而當中的角色從無分手，
齊編織歡笑聲和諧詩篇，
為彼此抹掉愁是暖的手；
願心中那日記長年暖透，
藍灰灰的冷冬黃黃的秋，
而當中的兩顆紅紅的心，
在戀火裏逗留……

其後的副歌，主要展示了主角對這一份愛的美好渴望：首先自然是希望這本只用來記下戀人的日記會愈來愈厚（這本心裏日記明明沒有形體，林振強卻故意給予了一個很具象的視覺形容），而最重要是當中的角色能維持不變，「從無分手」的形容，除了方便押韻，同時亦為了延續到之後「為彼此抹掉愁是暖的手」；「暖的手」，刻意提及溫度，是為了表達只要雙方繼續緊握着對方的手，就能度過「藍灰灰的冷冬」和「黃黃的秋」——「藍灰灰」和「黃黃」，自然是運用顏色對季節作出的一種概括而又鮮明的形容，而同時又跟之後的「而當中的兩顆紅紅的心」構成對比，「紅紅」更指涉着溫暖（呼應了之前的「暖的手」），林振強用了好幾組顏色的形容，便明確地突出了主角的渴望：哪怕

天氣再冷，只要和戀人一起，便覺溫暖。[9]

之後的歌詞，其實旨在鋪陳主角對戀人的感覺，但林振強卻繼續抓緊日記的特點：

●● 人海中，
　　只愛你一人，
　　為何如是我不需說道理，
　　旁人難細讀，
　　藏於我內心那日記⋯⋯

對於日記這種事物，一般人的認知是：屬於私人、絕不公開以至旁人無法閱讀到的（畢竟寫日記不同於今時今日寫 Facebook Po），而這種特點，正好符合人內心感受的特質：純屬私有，旁人無法得知；正因這本「心裏日記」是主角私人擁有的，旁人根本無法閱讀（自然也無法透徹明白主角的感受），所以他亦不需要向外界清楚羅列自己在茫茫人海只愛戀人的道理。這首〈心裏日記〉清楚展示了，

9. 林振強擅長在歌詞中運用色彩作為象徵，或以色彩拼湊出某種圖景，例如〈藍雨〉中的「灰灰的天，空空的街，千串細雨點，用斜紋交織出一張冷面」，便像〈心裏日記〉，以色彩描寫場景渲染心情。有時甚至用色彩作隱喻，例如〈冷風中〉：「藍是當年，無涯的天，晨霧當天，總愛附你肩。紅是當年，情人笑面，長夜當天，把我共你牽⋯⋯」單純以「藍」和「紅」，概括地對比今昔，帶出一種「物是人非」的唏噓。至於〈灰色〉，則以「灰」比喻現時心情的冰冷沉鬱，同時對比昔日因為遇上對方而「心內激出繽紛色彩」的精彩。以上見朱耀偉著，《香港粵語流行歌詞研究 —— 七十年代中期至八十年代中期 II》，頁三七。

若要借用物件描寫感受和感情，就應該像林振強，完全摸透物件的性質，並加以充分利用，才能寫出別出心裁、自成一格的歌詞。

有時候，林振強也會動用一些與詞中主角沒有明顯關係的事物作為題材。

●●　太陽星辰即使變灰暗，
　　　心中記憶一生照我心；
　　　再無所求，
　　　只想我跟你，
　　　終於有天能重遇又再共行……
　　　全因身邊的你將溫暖贈這普通人，
　　　曾經孤僻的我今溫暖，
　　　學會愛他人。
　　　自知即將要分別，
　　　暗暗把你藏在心；
　　　亦知儘管會傷感，
　　　我也覺不枉過這生……

太陽和星，有甚麼關係？沒有太陽的照射，星根本不會發出光芒。在歌詞裏，「我」自比為星，而把「你」比喻為太陽，因為有了「你」像太陽般發放光芒與溫暖，才能讓本來孤僻得像星的「我」，終於得到溫暖，並因而學懂去愛他人，像（本來不能發光的）星一樣發出光芒。林振強以太陽和星的關係為喻，效果不錯，只嫌歌詞其他部分未有將

這兩種事物的性質繼續延伸。

林振強以外在事物自喻的詞作中，最精彩的要算是〈野花〉。這首歌曲，收錄在林憶蓮一九九一年的同名概念專輯中，以花作為主題概念，貫串全碟，被公認為林憶蓮水準最高的粵語專輯。[10] 在〈野花〉中，林振強沒有以個別的某一種花卉作喻，而只單純地用上最沒有價值、沒有人愛惜的野花。

●● 誰能忘懷晨霧中，
　　有你吻着半醒的身；
　　誰能忘懷長夜中，
　　共你笑着笑得多真。
　　癡共醉，
　　多麼的想跟你再追，
　　然而從沒根的我必須去……
　　抬頭前行吧，
　　請你……
　　儘管他朝必然想你，
　　來年和來月請你盡淡忘，
　　曾共風中一野花躺過，
　　曾共風中一個她戀過……

10. 除了〈野花〉，專輯中另一首歌曲〈再生戀〉也由林振強填寫。

歌詞書寫一個自比為「野花」的女子，對戀人作出叮嚀。即使沒有明說，但從「野花」這個比喻，大概可推知女子的身份應是第三者（或情婦），儘管她不能忘懷在「晨霧中」和「長夜中」與對方一起的日子（刻意提及早上與深夜，暗示了二人見面的時刻，只能在深夜到第二天清晨），但她也清楚知道在這段關係上，自己由始至終都是「沒根的」，只不過是對方在風中隨遇的一朵野花，她不斷地力勸對方「抬頭前行」忘記自己，卻偏偏又強調自己在未來的日子，也必然掛念對方。

●● 　來年人隨年漸長，
　　　你會發現你的方向；
　　　忘遺從前流浪中，
　　　倦了愛睡我的中央……
　　　風共我，
　　　也許一天於天涯途上，
　　　來回尋覓中找到我所想……

女子繼續為對方提供忘掉這段情的理由。這段偶然的情，只是因為對方不夠成熟，在人生中一時迷失了方向，但當年歲隨着時間漸長，自然能夠重拾方向，忘掉昔日在流浪旅途中倦極時曾遇上的野花。女主角力勸對方離開的同時，也安慰自己，終有一天會在「天涯途上」，經過一輪尋尋覓覓，找到自己所想 —— 但這個自比為野花的女子真的能夠如此灑脫？或許，她只是迫不得已，才要終止這段苦戀？畢竟她選擇的方式是叮囑對方離開，而不是自己做

主動拋棄對方（期間更不斷強調自己在未來也不會忘掉對方），這可能只是她一番經過巧妙修飾的反話。八九十年代香港流行曲不乏第三者的題材，林振強卻能透過「野花」這喻體和別具意味的歌詞，描寫了一段沒結果的苦戀外，也寫出了充滿想像空間、耐人尋味的情節。

再平平無奇的日常事物，在林振強筆下都變成最佳的巧喻；這些事物除了點綴着歌詞中的情感，本身作為「喻依」（vehicle）的功用也被更新 —— 所謂「喻依」，是指在隱喻過程裏用作指向「喻指」（tenor）的工具。而在林振強的歌詞中，不難發現一些看似不太適合指向「喻指」的工具，都能巧妙地被轉化為新奇的「喻依」，[11] 於是明明俗套的事物，往往被林振強賦予其他人想也想不到的新意義。

11. 朱耀偉著，《香港粵語流行歌詞研究 —— 七十年代中期至八十年代中期 II》，頁一八。

強伯的甜蜜十六歲

歌詞是商品，需要符合歌手形象，需要考慮受眾。

如果歌手是一名年輕 idol，便需要為她（及其歌迷）度身訂造一些符合年齡和心境的歌曲主題 —— 讓一個年輕女歌手唱出飽歷風霜的成熟女人的愛後餘生，不是不可以，只是太冒險（劉美君可算是成功的特例，但她推出首張同名專輯時其實已經二十二歲）。

在八十年代初至中期，香港曾出現過一批少女偶像歌手；這批少女歌手，有別於九十年代盛行的玉女型歌手（例如周慧敏），也不同於七十年代陳秋霞那一類自彈自唱歐西流

行歌曲的才女型，而是以青春活潑形象示人，當中例如有原名林姍姍的林珊珊、李麗蕊、柏安妮、陳慧嫻等等。[1] 林振強亦為這批少女歌手填寫過一些抒發少女情懷的詞作，即使為數不多，也肯定不像他某些經典作品般，在日後經常被拿來研究討論，但細看這批詞作，的確可以看到一個「麻甩佬」怎樣化身、代入少女，書寫少女成長時種種心事情懷而又毫不突兀。

林振強最早一首抒發少女情懷的歌詞，應該是一九八一年電視劇《荳芽夢》的同名主題曲，歌手是露雲娜。

●● 請容我去織夢，
用笑來造陣微風；
把長路也輕輕吹暖，
陪着那小荳芽夢。
請容我去追捕，
踏遍途上萬條草；
雖迷路，
你應該知道，
來日我千尺高⋯⋯
要把星都也採下來，
其實我不慣等待，

1. 黃夏柏著，《漫遊八十年代 —— 聽廣東歌的好日子》（香港：非凡出版，二〇一七年十月初版），頁七五。

披清風在天往又來，

你不應該堅要我改。

請容我有心事，

夜半時候獨沉思；

只期望有天終可以，

含着笑講你知。

歌詞所說，是少女對追尋夢想的志氣與期盼（其實即使套用在少男身上也沒問題）：即使知道有可能在期間迷路，但憑着志氣，對自己充滿自信 ——「來日我千尺高」呼應了「踏遍途上萬條草」，指自己終將長大，比過去在路途上阻擋着視線的草（所以才會迷路）還要高。

而歌詞中的自白，既是主角的心聲，也是向「你」說的一則宣言 ——「你」，是大人，對主角事事過問（「堅要我改」）；到最後，主角坦言「請容我有心事，夜半時候獨沉思」，說出自己即使年紀小，但一樣會思考，一樣可以擁有自己的一套想法，卻又未必是甚麼不可告人的秘密，畢竟主角最後說：「只期望有天終可以，含着笑講你知」。

如果〈荳芽夢〉是一則為年輕人而寫的成長宣言，充滿志氣又不失稚氣；那麼同樣為露雲娜而寫的〈戚眼眉〉，則是一則青春反叛宣言。而當〈荳芽夢〉的歌詞其實少男少女皆宜，〈戚眼眉〉則明顯專為少女而設。

●● 戚眼眉，

含着笑想飛，

亂撞亂衝不知死；

灑脫地，

望着自己，

被罰面壁抄筆記。

不調皮才是最可悲，

日後未必有日期；

上課批啤梨，

暗暗一開四，

一片遞給你。

來日盡變姑姐婆婆，

齊趁今天青春闖吓禍，

橫掂你我天生詭計多，

不施展，

說不過……

不調皮，

才是最可悲，

日後未必有日期；

上課寫紙仔，

笑老師醜怪，

歡笑做空氣。

林振強在〈荳芽夢〉描寫的青春，是構思怎樣追逐夢想的時候；〈戚眼眉〉的青春，輕省得多，就是還容許調皮的難能可貴時候。青春獨有的調皮是甚麼？是「亂撞亂衝不知死」，是在課堂上「被罰面壁抄筆記」，而且就算被（大人）

處罰，一樣可以「灑脫地」看待，因為「不調皮才是最可悲」，可悲的原因則是春青有限（「日後未必有日期」）。青春，只是剎那間的事，人總是被迫成長（「來日盡變姑姐婆婆」），所以應該「齊趁今天青春闖吓禍」。

綜觀整首歌詞描述的「闖吓禍」，其實統統都好小兒科，與其說反叛，不如說成是「反斗」（一個很八十年代的形容詞），離不開在課堂上吵吵鬧鬧：「上課寫紙仔，笑老師醜怪」，又或者人細鬼大地對戀愛存在幻想：「上課批啤梨，暗暗一開四，一片遞給你」（即使沒有寫得很白）。至於作為歌曲名字的「戚眼眉」，是指同學們在課堂上耍詭計前互打眼色，很形象地為這篇少女反叛宣言作了一個有趣的概括。

人夾歌，歌也要夾人。露雲娜無疑適合演繹〈荳芽夢〉，卻未必啱唱〈戚眼眉〉，一九八二年出道的李麗蕊，反而更適合演繹林振強這類少少曳的反叛少女歌曲。[2]

一九八四年的〈小妹妹日記〉，跟〈戚眼眉〉一樣以女學生作為主角，以班房作為歌詞主要場景，內容上卻改為描寫暗戀。

2. 李麗蕊初出道時年僅十五歲，以清純形象示人；一九八五年前往英國留學，但數月後回港，一改之前的乖乖女形象。以上參考維基百科「李麗蕊」條目。

●● 班房裏偷望他，

遙遙望他，

想寫紙仔暗暗掟給他；

難明瞭內心，

為何如大蝦，

蹦蹦跳千下……

可惜他卻不望我，

從無望我，

真想將他眼鏡也打破……

無名怒火，

長期令我做習題亦錯，

怎知道垂手出班房，

肩膊卻撞到他……

他竟斗膽來逗我說話，

並問何時才能共我喝茶……

垂頭弄髮，

含糊地答：

已是時候啦！

歌詞主角，一個暗戀男同學的普通女學生，歌詞從頭到尾都在描寫情竇初開的她心情有多複雜：細膽，只敢離遠偷望對方，好想把心意寫在紙上掟給對方但又不夠膽；嬲怒，只因對方從來都沒有望她（從來沒有留意她），以至連習題也做錯；忐忑，當肩膊一個不小心撞到對方時（含蓄的身體接觸），對方竟然主動跟自己說話（暗示了對方其實有留意主角），並提出約會要求，主角立即「垂頭弄髮」；按捺不住的喜悅，開心得立即說「已是時候啦」，但依然害

羞，只是「含糊地答」。短短的歌詞，林振強便把一個校園初戀故事寫了出來，有情節鋪排，有場景轉換，更有心理描寫；當然，以今時今日的角度看，箇中的純愛描寫或許有點淺薄（不妨對比林夕為 Twins 寫的〈女校男生〉），但有需要明白這是一首寫於八十年代初的作品，而歌詞正正記錄了那年代的情懷。

當〈小妹妹日記〉的女主角跟暗戀對象的接觸僅止於撞膊時，同樣由李麗蕊演繹、一九八五年推出的〈蛻變〉，就再進一步。

●● 開始喜歡欣賞愛歌，
暗盼那女主角是我；
每晚我見星光四散，
心事變多……
想試被人熱吻，
開始想被人抱緊，
急想體驗何為愛，
我討厭再等！
人在勸導我：
現年輕，
應該專心功課，
應該知道戀愛是禁果。
無奈我是我，
別人怎清楚？
雖說關心我，
始終不知這小傢伙已大個。

回看〈小妹妹日記〉，即使明寫暗戀，但由始至終都沒有出現一個「愛」字，〈蛻變〉卻明刀明槍寫一個少女對愛的急切渴求，而且她所渴求的愛，不再是〈小妹妹日記〉那種只盼望與心儀男生約會喝茶的程度，而是有更大膽的身體接觸：「想試被人熱吻」和「想被人抱緊」；同時，不妨留意林振強安排給主角展示這份渴望愛的時刻，不是在返學的早上，而是在孤獨一人的夜晚 ——〈蛻變〉不只呈現一個後生女對愛的渴求，而是更大膽地，暗示了一份對性的渴望與幻想，而且心急得「討厭再等」。

之後，歌詞交代了身邊大人對主角的叮嚀（也是命令）：年輕時應該專心學業，「戀愛是禁果」，所以不應去試 ——「禁果」一詞明顯呼應着主角對「熱吻」和「被抱緊」的渴望，可見主角由始至終急着去試的，是性（性是愛情的具體呈現），而且到最後主角更講到明：大人個個口口聲聲說關心她，但根本不明白她的真正想法，更加不知道她已大個（到一個可以嘗試「性」的人生階段）。

〈蛻變〉中出現的大人／少女分歧，只屬輕描淡寫，到了翌年陳慧嫻的〈反叛〉，才成為主題。歌曲一開始，便先羅列了幾類典型大人角色對女主角的勸導和訓話：

●● 師長很關心的說：
不溫書怎會做人？
爸爸很緊張的說：
不准穿短褲熱裙！

媽媽天天訓導，

說少女要留心，

男孩如凝望你入神，

萬別讓他接近……

親戚都誇張的說：

沙灘中充滿壞人。

爸媽都關心的說：

應專心家裏練琴。

這裏出現了大部分人在成長中例必遇上的三個角色：師長，叮囑必須專心學業；爸爸，嚴格規管女兒衣着，以免「蝕底」……至於媽媽，則勸女兒務必留神男孩，最好與異性保持距離，目的其實跟爸爸無異，也是怕女兒「蝕底畀人」……到後段，還出現姨媽姑姐類的親戚角色，誇張地說「沙灘中充滿壞人」，同樣隱藏了不要「蝕底畀人」的含意（去沙灘，無可避免地要穿上泳衣），而爸媽自然附和，還說女仔人家最應該是留在家裏練琴，既符合社會對一個正經女仔的要求，也杜絕了出街接觸到異性的機會。

●● 歌曲中詩般戀愛，

偏偏很優美動人；

枕邊的癡心小說，

本本都使我入神。

不清楚戀愛事，

我卻有好奇心，

然而常常像個犯人，

面對大人種種叮囑和規管，令主角心感自己儼如犯人，而
且重點是：即使師長日夜叮囑要努力溫書，但她真正喜歡
的，是聽流行曲和看愛情小說，因為當中描述的情愛都優
美動人得像詩，令她對戀愛從此有了浪漫的想像，充滿着
好奇……

●● 　每次我說我不滿，
　　　尊長即加倍主觀，
　　　次次判我不對，
　　　太似冒牌法官！
　　　快要踢爆汽水罐，
　　　因抑鬱塞滿血管，
　　　成年人常令我煩悶！

身處大人種種道德規管下，主角忍受不住，決定表達不
滿，但換來的，只是大人化身為法官，作出純粹基於主觀
（和成人價值觀）的裁決，以至主角終於說出心底話：「成
年人常令我煩悶！」

●● 　苦悶，
　　　心極悶，
　　　到處有太多審判……
　　　反叛，

> 想玩玩，
>
> 但被限制怎去玩……
>
> 苦悶，
>
> 心極悶，
>
> 永要我早歸家去……
>
> 反叛，
>
> 想玩玩，
>
> 實在我喜愛夜半……

被大人搞到又煩又悶的主角終於忍受不住控訴：不滿成年人對她作出種種（道德）審判，永遠只要她盡早歸家，她真正想做的是去玩 —— 林振強沒有明確寫明「玩」的意思，卻讓主角說出一句「實在我喜愛夜半」，用「夜半」呼應了「玩」字，暗示了主角所渴望的玩意，都是唯獨在「夜半」才能進行的，而且似乎暗示了主角曾有過相關體驗，所以才能說出自己喜愛夜半。

由〈荳芽夢〉到〈反叛〉，可以看到林振強在青春、少女情懷以及反叛等題材上的鑽挖和進化，由一開始寫追夢，漸漸改寫年輕人（尤指少女）在成長時期所面對和思考的種種問題，當中亦有涉及成年人和年輕人兩代之間的衝突，即使對大人的描寫流於典型，卻總算能夠站在一個年輕人的立場去看，沒有說教意味，反而主張年輕人好應該趁人生中只此一次的青春時期（適可而止地）反叛。

以上每一首歌詞，都由少女視角出發（〈荳芽夢〉的歌詞內容其實男女皆適用，但基於主唱是露雲娜，所以難免會有

一種專為少女而設的感覺），呂方主唱的〈甜蜜十六歲〉，[3]
則從少男的角度出發，寫他對於一個剛剛踏入十六歲的少
女有甚麼感覺：

●● 　她望着蠟燭光閃呀閃，
　　餅上面，
　　白與桃紅的 Cream，
　　寫着 Happy Happy Birthday Sweet Sixteen……
　　她昨日尚束起孖辮，
　　她現在電髮和搽 Hair Cream，
　　她像玩幻術轉身一變已 Sixteen……
　　從前她笑面，
　　常愛望布甸，
　　傻氣像笑片；
　　為何現忽然，
　　儀態百千，
　　如偶像照片……
　　她怎麼忽會這般可愛？
　　我眼共我心齊喝采，
　　忽找不到法子遮蓋，
　　我眼裏閃出那些愛……

3. 歌曲在一九八五年推出，翌年有同名電影上映，由何家勁和吳美枝主
　 演，並用了〈甜蜜十六歲〉作為電影歌曲。

歌曲主題非常簡單，純粹交代一個少男突然戀上一個少女的心情，但林振強借用了少女十六歲生日這一個時刻，凸顯少女的轉變，而因為這種轉變，才令少男主角突然產生了感覺。歌詞的開始，用上 cream 和 hair cream 去配襯 sixteen，既是順應當年廣東歌喜歡用英文入詞的潮流，亦為了方便押韻，而 hair cream 的使用尤其精彩，突出了少女在外貌上的改變：以前是「束起孖辮」的斯文細路女，如今卻已經會「電髮和搽 Hair Cream」，透過髮型的改變，便清楚交代了眼前少女的成長，更令少男有一種像「玩幻術」的魔幻感覺。

然後繼續交代少男對少女十六歲前和踏入十六歲的感覺：十六歲前的她，還有着一份傻氣，給少男感覺就像看一齣笑片；踏入十六歲的她，竟然變得儀態百千，美得就像一幅偶像照片……種種轉變，令少男不得不承認眼前的她就是變得如此可愛，再也無法遮蓋自己對她的愛。回看整首歌詞，即使相對簡單，但林振強的確捕捉到一種情竇初開的少男情懷。

林振強以青春作為主題的歌詞絕對不多，而事實上，描述青春情懷的香港流行曲亦很有限，就算以年輕人為對象的情歌，也只會着力渲染過分早熟的成年感覺，欠缺一種相對純真的情懷 —— 就像香港的電影和電視劇，一直以來都比較少作品描寫青春情懷。所以，回看林振強這批寫於八十年代初至中的作品，的確有種回到一個相對純情青澀和青春的香港，一個還有夢的年代的感覺。

第六章

香港流行曲主題一直都以情歌為主，於是每一個填詞人都務必在愛情這課題上不斷挖掘鑽研和思考，滿足塵世間所有為情而苦惱的男女。

然而偶然還是有情愛以外的題材。當外界往往以為林振強只會寫情慾、寂寞和八十年代香港人生活模式的歌詞時，他其中一首極著名的詞作，就是一九八四年禁毒宣傳運動主題曲〈摘星〉，而且同類題材之前已被鄭國江寫過好

幾次。[1]

林振強曾經談及創作〈摘星〉的經過：

最怕寫勵志和導人於良的歌詞，一來本身全無救世氣質，二來性好胡來，三來老是覺得流行曲太嚴肅便悶，四來怕辛苦；但當被委派反吸毒歌的填詞人，又覺得是一份光榮，盡是貪慕虛榮的我，迷戀女色的我，唯有硬着頭皮，挺起胸膛，暫忘世上有女人存在，拿起筆桿，嘗試正正經經去寫一首反吸毒歌。

拖了很久，還是不想動筆，因為實在不知如何入手：平鋪直敘的寫，會悶死我，也悶死人；亂寫一番，會對不起作曲的顧嘉煇，也對不起誤信我可以「搞得掂」的有關人士。我一面加緊努力去構思，一面加倍責罵自己為甚麼要答應做這回事。

我力圖找一些「東西」來做「佈景」，好讓我能入手，但想來想去，想去想來，除了想到「一間沒有窗的屋」，再也想不到其他。

1. 黃志華指出，這類宣傳禁毒信息的歌曲最早可追溯至一九七九年，當年香港電台推出廣播劇《罌粟花》，劇中有首由陳秋霞作曲、鄭國江填詞的同名主題曲。一九八一年，政府開始跟音樂界合作，每年都推出一首禁毒宣傳歌，第一年是〈珍惜好年華〉（林敏怡曲、鄭國江詞、陳秋霞唱），一九八二年是〈為了明天〉（翁家齊曲、鄭國江詞、陳潔靈唱），一九八三年是〈美滿前途全力創〉（葉惠康曲、鄭國江詞、羅文唱），一九八四年就是顧嘉煇作曲、林振強填詞、陳百強演唱的〈摘星〉。以上見黃志華、朱耀偉著，《香港歌詞導賞》（香港：匯智出版有限公司，二〇〇九年七月初版），頁一二一。對比〈罌粟花〉與〈摘星〉，林夕認為：「鄭國江慣於以平順的語言，寫一些具點題作用的簡明哲理，然後輔以少量畫面。但林振強卻喜歡以故事動作畫面為主，由黑店而帶出禁毒主題。」見林夕著，〈心中有劍　鄭國江〉，載氏著，《別人的歌》（香港：亮光文化有限公司，二〇一八年六月初版），頁一六八。另外，林夕也填寫了一九八七年禁毒主題曲〈危險遊戲〉，主唱是 Raidas。

既然想不到其他，唯有環繞着那間怪屋想下去：沒有窗的屋，內裏理應很黑，大有可能是間黑店，既有黑店，少不免有投宿者被謀財害命，而這些被害者，可能是漫漫路上的旅客。如此這般「想想吓」，「搞搞吓」，終於搞了間名「後悔」的旅店出來，和寫了這首名「摘星」的歌。寫完後，看看，覺得也不算太悶。[2]

從這段文字，可見林振強是經過一番苦思才想到歌詞的切入點 —— 把吸毒比喻成進入了一間黑店，而這間黑店的名字正是「後悔」。[3]

●● 日出，

光滿天，

路邊有一間旅店。

名「後悔」，

店中只有漆黑，

2. 這是林振強在一份非賣品刊物《詞匯》（一九八五年五月號）所寫的。轉引自洋葱嫂著，《洋葱頭背後的林振強》（香港：壹出版有限公司，二〇一三年十一月初版），頁一六。

3.「名字就叫 XX」、「XX 是 XX 的名字」是林振強經常使用的一種手法，方便將抽象概念具體化。除了〈摘星〉，林振強不少詞作都有採用這種手法，例如葉振棠〈夢中洞〉：「在遠方，有一山洞，名字就叫『美夢』……」〈摘星〉的基本架構甚至可說是直承〈夢中洞〉；又例如林憶蓮〈心碎巷〉：「行前和行後，始終走不出這小巷，曾也聽說過這一處叫『心碎巷』，巷內沒路牌只有淚……」這種手法成為了林振強詞作風格的一大特色，但許雲封批評這手法一再重複使用，叫人沉悶。見朱耀偉著，《香港粵語流行歌詞研究 —— 七十年代中期至八十年代中期　II》，頁四八、五九。

找不到光輝明天。

但店主把我牽，

並告知這間乃快樂店，

人步進永不想再搬遷，

怎知我挺起肩，

抬頭道：

我要踏上路途，

我要為我自豪，

我要摘星不做俘虜，

不怕踏千山，

亦無介意面容滿是塵土⋯⋯

提步再去踏上路途，

我要為我自豪，

我要摘星不做俘虜，

星遠望似高，

卻未算高，

我定能摘到⋯⋯

〈摘星〉的內容大概是：一個人偶然被誘導吸毒，但他成功逃離毒品誘惑，繼續堅守人生正向路途──是的，就是這麼簡單。不簡單的是，怎樣才能成功帶出這信息而又不直白俗套。經過一輪苦思，林振強想到將吸毒這行為，比喻成誤闖一間黑店，歌詞由始至終，都沒有出現甚麼「吸毒」、「毒品害人」或「遠離毒品」等字眼；而把黑店定名為「後悔」，更直指吸毒為人帶來的痛苦後遺──但誘騙人去吸毒的毒犯，自然不會說毒品有害，反而極力渲染箇中的樂趣，所以歌詞中那間「後悔」旅店的店主，會說「這

間乃快樂店」,「人步進永不想再搬遷」,精準地以「一旦住進旅店後就永遠都不願搬走」這個意象,比喻吸毒這行為的特點。

〈摘星〉推出的那一年,林振強還有另一首跟政府機構合作的作品〈一把聲音〉,推廣一九八五年三月舉行的第二屆區議會選舉。

●● 一把聲音,

如何壯也太細聲,

始終飄不遠,

有賴和聲的響應,

你我倘若共行,

會有更多聲音,

齊聲定事成⋯⋯

千千把聲,

誰能再說聽不清,

只需一起唱,

那便定會有共鳴,

你我倘若共行,

會有更多聲音,

齊聲定事成⋯⋯

盼你不再獨行,

盼你也打破恬靜,

齊作出響應。

正如〈摘星〉採用意象比喻而沒有把毒品害人這信息直接說出，〈一把聲音〉同樣沒有直白地叫人踴躍投票，反而是用「聲音」作喻。社會上每一個人，都代表着一把聲音，但一把聲音就算再壯，也不過是一把聲音，所以需要「和聲」，凝聚多把聲音，才能合成一股力量；而最大問題是，不同聲音各自在響，誰也聽不清其他人在說甚麼，所以需要「一起唱」，才能「有共鳴」，「齊聲定事成」。〈一把聲音〉用聲音喻人，構思其實不錯，也總算帶出「共行」這意思，只是未能充分把社會上有着千萬把聲音這意象，跟投票這一具體行為連結（「只需一起唱，那便定會有共鳴」也會產生每人投票意願都要一樣的誤會），不像〈摘星〉，一看見住進名叫「後悔」的黑店後就搬不走，立即意會到吸毒的遺害。[4]

自言「最怕寫勵志」的林振強，並不是跟政府機構合作時才會寫出鼓勵人心的歌詞，像他便曾為張國榮寫過兩首別具勉勵意味的作品。

●●　曾在遠處，

白雪封天，

孤身旅客縮起肩，

他的孤單，

4.如果要選一首林振強跟政府機構合作的代表作品，我認為是由區瑞強、關正傑、盧冠廷合唱，推廣公民教育的〈蚌的啟示〉（詳見本書第八章）。

他早已厭，

曾在深宵哭數遍……

無數次在那山坡，

他俯跌過傷口多，

種種辛酸，

種種冷笑，

曾亦使他心碎過……

全賴有你，

在冷風中，

伸手暖透他心窩；

今天風中，

高歌旅客，

原是當天一個我。

途上有你，

熱我心窩，

心中衝勁好比火；

身邊有你，

心中有你，

前面山坡必跨過。

〈全賴有你〉歌詞很簡單，借一個孤身旅客的孤苦形象，借喻一個人孤單地在人生旅途中，歷盡人世間種種辛酸和冷笑，幸好遇上了「你」，全賴有「你」這一個旅伴的支持，讓主角得以跨過阻擋着前路的山坡，克服人生難關。「全賴有你」中的「你」，其實沒有一個明顯的指涉對象，既可以想像成是戀人，但即使說成是友人也一樣可以，所以不需要必然地把歌詞閱讀成情詞，而只在為漫漫人生路中得到

支持而抒懷。

〈全賴有你〉以抒情的曲和詞去為人生抒懷，感覺正路；對
比起來，〈夠了〉則是一首相當不正路的勵志歌 —— 首先，
這是一首快歌（由盧東尼作曲），帶有八十年代盛行的跳舞
歌風格，但林振強寫的歌詞內容，卻不是張國榮唱慣唱熟
的不羈情歌，反而是叫人不要怨天怨地的勵志歌。

●● 陽光光變黑，

黑變光，

都見你低頭；

埋首的怨天，

沮喪不堪，

仿似破風褸；

而歸根兼究底，

知你只不過吃了苦頭，

但你目光一再斥俗世欠了你整個地球。

別再刻意地營造，

萬個苦痛面譜，

如沒意努力，

你可不必期望得到……

夠了！

你別又停步，

夠了！

眼淚太虛無，

夠了！

無謂縮起雙膊如乞討。

振作！

快用力提步，

振作！

快踏上征途，

振作！

時日光陰一去難追討。

一開始，立即營造了一個埋怨世界的「你」：全日都在低頭，但林振強沒有直接地寫「整天」，而是有點曲折地用「光變黑」和「黑變光」來交代由天黑到天光的更替。低頭，只是外觀上的形容，低頭的真正（心理）原因是：因為沮喪而埋首怨天（林振強把這個狀況比喻為「破風樓」，其實有點奇怪，或許只為方便在第二節歌詞交代一個「無家的漢子」，撿起街上廢紙當成風樓）。「你」之所以怨天，其實不過是吃了一點苦頭，偏偏「你」就將自己所受的苦和冤屈無限放大，放大到一個地步是「俗世欠了你整個地球」，根本沒必要將自己的苦痛時刻展示出來 ——「別再刻意地營造，萬個苦痛面譜」，林振強用上「面譜」這比喻帶出一點：所謂痛苦，很多時只是人為地表現出來。

之後的副歌，是對「你」的勸勉，而且分成兩組：說出三樣「夠了」、不要再做的反面事例 —— 但沒有僅止於否定「你」的行為，反而是先否定再肯定，呼籲「你」必須「振作」，去「快用力提步」和「快踏上征途」，因為人生有限，「時日光陰一去難追討」。

在當年一眾男歌手之中，張國榮給外界的絕對不會是典型的正氣形象，若由他去唱一些正路的勉勵人心或叫人振作的歌曲，肯定不夾；以激烈唱腔，配上節奏和歌詞意思俱強烈的〈夠了〉，反而帶有一種「摑醒人」的感覺。

歌者不只以歌勉勵別人，也勉勵自己。一九八七年七月四日，甄妮在美國誕下女兒甄家平（Melody）；[5] 同年八月推出新專輯《冷冷的秋》，[6] 當中收錄的〈生命艷陽〉，歌詞內容可說是林振強為甄妮度身訂造（又或是詞人送給歌手的一份禮物）：

●● 當天催谷我自強，
為要採得星與月亮，
爭取舉世欣賞拍掌，
縱使多麼辛苦都照上。
終於得到了，
為何又覺只得一個幻象，
心底裏彷彿已失去方向⋯⋯
多麼感激你驟然蕩至，
小手給我力量。

5. 甄妮當年未婚產女，並沒有公開女兒生父身份。甄妮丈夫為影星傅聲，二人在一九七七年結婚；一九八三年七月六日，傅聲遇上交通意外傷重不治。以上參考維基百科「甄妮」條目。

6. 《冷冷的秋》是香港首張唱片、錄音帶、鐳射唱片同步上市的專輯。以上參考維基百科「甄妮」條目。

今天我終於覺得，

我可真真開心的去唱。

只因此刻，

你是存在我身心的那中央，

你呼吸跟我呼吸靠緊，

腦袋似一起思與想……

我再不需迫這世界拍掌，

不需迫這世界喝采讚賞，

有你我有一切，

一生不會怕路上萬千風與霜；

有你我有一切，

一生的每個日落日出都有歌唱，

誰再去計較各界思想，

當找到生命艷陽，

誰再去計較各界思想，

當找到生命艷陽。

歌詞中的主角，曾經為了得到星與月亮和舉世拍掌（這些東西和榮譽都是指向外界的，掌聲甚至是由別人所給予，根本不由自己控制），懶理有多辛苦，總之不斷叫自己自強，但得到了，卻覺得只是幻象 —— 直到「你驟然蕩至」，「你」的一雙「小手」，給了主角力量 —— 以上對名利的慨嘆和對小生命來臨的喜悅，可說是甄妮本人心境的自況。

林振強進一步描述主角與這個小生命的親密關係：「你是存在我身心的那中央」、「你呼吸跟我呼吸靠緊」、「腦袋似一

起思與想」，以上的描寫，不只是形容家人那種籠統的親密，而是一種經由身體上的緊密關係而產生的親密（尤其「你呼吸跟我呼吸靠緊」和「腦袋似一起思與想」這兩種感覺，大抵只有母親這個角色才能切身體會得到）。

因為主角得到了這個（來自自己身心中央的）小生命，那些過去自己一直（向外）追逐的喝采和讚賞，都變得不再重要，而最重要的一點是：亦懶理計較各界思想 —— 當年甄妮未婚產女（而且沒有公開女兒父親身份），頗受外界非議，這一句，正好表達了她心聲，也可視為林振強代歌者回應了外界那些八公八婆和衛道之士，而這大概也是他的態度，畢竟已為人父而且很愛錫兒子的林振強，能夠明白父母的感受。[7]

除了替政府機構宣揚禁毒信息、替歌手勉勵歌迷，甚或勉勵歌手本人以外，林振強也曾將國際時事放進流行曲題材，最著名的一首肯定是鄭秀文主唱的〈薩拉熱窩的羅密歐與茱麗葉〉。

●● **是對青春小情人，**
　　眼睛多麼閃又亮，

7. 傅聲死於車禍後翌年，林振強為甄妮填寫過一首〈再度孤獨〉：「Love is Over，現我再度孤獨，不知怎過每一天，沒有你在我身邊……不想想起偏想起，當天只屬我的你，今天只可輕倚窗扉，假裝倚着你手臂，此刻找不到生的意義，人活但如死……」主角孤獨地在空屋裏遙遙想起已「離去」的戀人，當中主角將窗扉假裝成戀人的手來倚着的描寫，相當精彩。

像晴天留住夏天，

每度艷陽笑也笑得善良。

男士是個高高青年人，

女的嬌小比月亮，

二人都承諾在生每日共行，

縱有戰火漫長，

縱各有信仰，

混亂大地上，

戰鬥要把各樣民族劃開，

他跟她始終從沒更改立場，

永遠共勇敢的理想唱這歌……

戀，

情懷做依靠，

沿途甜或酸，

仍然互相緊靠；

戀，

從無用分宗教，

無民族爭拗，

常寧願一生至死都與你戀……

這是踏入九十年代後林振強較特別的一首作品，借用了家喻戶曉的文學人物羅密歐與茱麗葉那段至死不渝的苦戀，置放於戰火頻仍的「薩拉熱窩」，以這對悲劇戀人對愛所抱持的崇高情操，展示了一種愛情應該不分宗教和膚色的世界大同觀念，也更為立體化地呈現莎士比亞所構想的偉大

愛情。[8]

〈薩拉熱窩的羅密歐與茱麗葉〉收錄於鄭秀文一九九四年的
專輯《十誡》，兩年後的《濃情》專輯，則收錄了同樣由林
振強填詞的〈加爾各答的天使 —— 德蘭修女〉，這一次將
真實人物「德蘭修女」的事跡化成歌詞：

●● 大地上那遠處有個修女，

她穿梭臭又髒的廢墟，

地上病痛者也抱進手裏不捨棄，

那天她不過廿歲。

大地上那遠處有個修女，

與那四季踏遍坑洞舊渠，

把被這世界盡忘餓與被棄者都看顧，

縱使艱辛不會後退⋯⋯

大地上那遠處那個修女，

與那四季踏遍天涯海角，

不論碰上了是誰，

若有疾有需都看顧，

8. 朱耀偉著，《香港粵語流行歌詞研究 —— 七十年代中期至八十年代中
 期 II》，頁二七。要補充的是，《薩拉熱窩的羅密歐與茱麗葉》(Romeo
 and Juliet in Sarajevo) 是一齣由美國、德國、加拿大共同攝製的紀錄片，
 一九九四年推出，描述南斯拉夫內戰期間，一對戀人（男方是塞爾維亞裔的
 波斯尼亞人，女方則是波斯尼亞裔的回教徒），在一九九三年五月十九日逃
 離被圍攻的薩拉熱窩時被射殺；二人倒下的地點正是交戰雙方波斯尼亞與塞
 爾維亞僵持的戰場，因此雙方均是指向對方開槍。以上參考維基百科「薩拉熱
 窩的羅密歐與茱麗葉」中文條目。

這天她不只八十歲。

我再次望她照片，

看見萬千豪情的風采。

加爾各答，印度孟加拉首府，林振強在〈加爾各答的天使 —— 德蘭修女〉這首歌，表揚了半生留在印度、把自己奉獻給慈善事業的德蘭修女（一九一〇－一九九七），而且着墨於「執着」和「堅持」上，藉此凸顯德蘭修女的偉大。[9]而跟〈薩拉熱窩的羅密歐與茱麗葉〉一樣，嘗試借助流行曲向香港人展示一些嚴肅的國際議題（宗教引起的戰亂、第三世界的貧窮），只是不知道受眾是否能夠領略到當中意涵，抑或純粹當作是一首出自紅歌手的流行曲收聽便算。[10]

9. 黃志華認為林振強敢於選用德蘭修女作為歌詞題材勇氣不小，但在他的作品中，不算頂好，因不得不收起他的奇思，而只能採用平凡和直接的寫法。以上見黃志華著，《香港詞人詞話》，頁一九二。反觀〈你知我知〉卻勝在平凡直接，「其情形 Na Na Na Na Na……大家都知」，意在言外，回應了六四事件。

10. 沈旭輝認為〈薩拉熱窩的羅密歐與茱麗葉〉當年能夠在情侶間大行其道，是因為連結上香港的移民潮，移民潮造就了大量異地戀，於是在不管歌曲描述的內戰背景下，便對號入座，自居羅密歐與茱麗葉，自編自導可歌可泣的故事內容；加上「薩拉熱窩」這個名字為港人提供了無窮想像，這份想像來自對於這個現實地方根本聞所未聞，便輕易地把本土情懷代入。相反，〈加爾各答的天使 —— 德蘭修女〉中的地名「加爾各答」，很多人的認知都是「一個很多窮人的印度城市」，沒有任何神秘感，所以不利於移情。〈薩拉熱窩的羅密歐與茱麗葉〉在香港得以流行，正源於港人對那背景的不認識，相當諷刺。以上見沈旭輝著，〈《薩拉熱窩的羅密歐與茱麗葉》：虛擬的薩拉熱窩，與回歸前的香港〉，http://glocalized-collection.blogspot.com/2011/02/blog-post_18.html。沈旭輝在另一篇文章則指出，〈加爾各答的天使 —— 德蘭修女〉對他來說「相當不討好、濫情而『離地』」，原因是整首歌詞着力反映德蘭修女的聖人形象，現實中她創立的慈善機構及所採用的手法卻一直存在爭議，因超越了本書所討論的範圍，不贅。見沈旭輝著，〈《加爾各答的天使：德蘭修女》〉，https://news.now.com/home/life/player?newsId=164300。

最能展示林振強人生態度的，或許是〈最緊要好玩〉。

> ● ● 人其實天生奔放貪玩，
> 原沒有拘束只有笑顏，
> 悲觀我唔慣，
> 追趕太陽似子彈。
> 乘坐穿梭機打個空翻，
> 雲霧裏綁起雙腳跳欄，
> 威風似神探，
> 追蹤愛神眼不眨。
> 我想攀登火山，
> 執塊石頭用嚟煎蛋，
> 其實開心好簡單，
> 最緊要好玩……
> 其實我天生奔放貪玩，
> 唔恨有獎品只要笑顏，
> 不需有人讚，
> 只需我仍覺好玩。

〈最緊要好玩〉，一九八五年電影《打工皇帝》的主題曲。

電影內容？我統統忘記了，但一直記得主題曲歌詞。細看歌詞，無疑是有點亂來的，但看着「追趕太陽似子彈」、「乘坐穿梭機打個空翻」、「雲霧裏綁起雙腳跳欄」以及「我想攀登火山，執塊石頭用嚟煎蛋」，倒是有種奔放到盡大膽到極致的好玩感覺，相當符合整首歌的主旨 —— 最緊要好

玩。因為唯有覺得人生好玩，才會感到開心。還有一點，好玩與開心，都是完全屬於自我的感覺，所以從來都不需要有人讚。

我想，我看林振強的專欄文字總能看得開心（甚至開心到在大庭廣眾笑出來），正是因為他最怕導人於良、全無救世氣質，兼夾性好胡來 —— 他從來都不想不願也不屑去做甚麼衛道之士，而只管用一顆赤子之心，去看待這世界，看出這世界的好玩和真善美。

第七章

給潮流、時代、城市、社會的回應

林振強歌詞中的寫作手法和主題，自然不止於之前各章所述的 —— 他經常把自己專長的不同手法結合使用，一首詞，便可以拆分開多種手法，並用多種手法的融合去書寫不同主題：有些呼應當時的潮流（以八十年代的作品較多），事隔多年後回看這類歌詞，大可作為當年香港流行文化的一點點佐證；也有一些，則明顯跟他本人個性和好惡有關，例如諷刺、鞭撻社會上的衛道之士（所制訂的道德標準）。

八十年代初，香港盛行一種發源自美國的街頭舞蹈：霹靂舞（Breakdance）；一九八四年，麥潔文便唱了一首〈電光

霹靂舞士〉。

●● 能用身體作出動詞，
　　能用身體說出故事，
　　如電光飛躍的小子，
　　名電光霹靂舞士。
　　搖動雙手，
　　人便閃出火花電流；
　　頭在轉動，
　　能令身心轉出宇宙。
　　人在左右，
　　全為他的舞姿逗留；
　　雷暴風暴，
　　全被他驚嚇得退後。

歌曲主題就是圍繞霹靂舞，林振強虛構了一個名為「電光霹靂舞士」的霹靂舞高手，只要他一表演，街上的人便會駐足欣賞（霹靂舞是一種街頭舞蹈），他的舞姿甚至強勁得連「雷暴風暴」都「驚嚇得退後」。歌詞着力描述霹靂舞那種因應舞者風格而可自創不同動作的特點（「能用身體作出動詞」、「能用身體說出故事」），以及表演時的實況，的確緊扣了當年潮流，但原來，歌曲主題並不是由林振強自行擬定，而是因應唱片公司要求寫出來，這要求甚至令他

「眉頭皺，人消瘦」……[1]

八十年代另一個重要潮流 icon，肯定是動作影星史泰龍（Sylvester Stallone），由他演繹的角色 Rocky 和 Rambo，影響了一代男性的價值觀（英雄必須練得一身強橫肌肉）；一九八五年上映的《第一滴血續集》（*Rambo: First Blood Part II*），堪稱是不少香港男人的重要觀影回憶。一九八六年，林振強便為林子祥填了一首〈史泰龍 Lambo〉。

●● Hey Pretty Lady，
無謂再兜圈子，
心痕難捱時，
別要收藏心意。
堂堂情場英雄，
難逃懷如小童，
長期維持 Macho 如史泰龍，
ooh…ooh…史泰龍……

1. 林振強憶述：「這首歌（〈電光霹靂舞士〉）的音樂，我第一次聽便興奮得很，『印』腳『印』個不停；但當唱片公司指定詞是要有關霹靂舞的，我便眉頭皺，人消瘦，因為霹靂舞實在沒有好寫，而我又不懂霹靂舞，且又偏愛貼面舞。唯有盡力去『感覺』霹靂舞是甚麼一回事。我覺得霹靂舞最突出之處，就是舞者可以自創招式，而且好像可以用舞姿來構成一些故事（芭蕾舞也可以，但在八四年芭蕾舞不及霹靂舞流行，而且當年的有型男士亦不愛穿芭蕾襪）。基於以上那些感覺，我便寫了『能用身體作出動詞，能用身體說出故事』，再加插一個綽號『電光霹靂舞士』的好舞之人，和一些花絮，例如『插電掣的跳豆』等，便寫成了這首歌詞。」以上轉載自洋葱嫂著，《洋葱頭背後的林振強》，頁一七。

你暗想我 Kiss You，

你暗想我 Hold You，

你卻裝作夠 Cool，

你卻裝作夠 Cool，

Baby Let Me Tell You，

Baby Let Me Tell You，

你再忍會痛苦，

你再忍會痛苦……

這首歌，其實只是一首調情歌，跟史泰龍本人完全無關，但林振強借用了他的英雄形象，轉化成一個情場英雄，在面對 Pretty Lady 時採取主動，英雄無懼；歌詞中更採用了大量英文，既是當年廣東流行曲潮流，而當中部分英文詞語例如「Macho」，更是當年因為史泰龍這類動作影星興起及掀起健身潮流，才開始為港人所認識。整首歌另一個出色之處是歌名，將林子祥花名「阿 Lam」，完美融合進「Rambo」裏，這就是林振強獨門的鬼馬。

說到鬼馬，不能不提同樣由林子祥演繹的〈愛到發燒〉。

●● 為何你那纖腰，

小得像辣椒，

卻夠熱令到我，

身心也發燒，

搖搖擺擺驅使我，

愛到發燒……

為何看你一秒，

戀火便疾燒，

冰水射亦不熄，

體溫要爆錶，

無從抵擋只可以，

愛到發燒……

頭暈去看醫生，

醫生也發燒，

笑笑望着我說，

不需要退燒，

人狂戀中，

應該要愛到發燒……

基本上，其實完全是玩票性質的作品；[2] 但林振強緊扣歌名「愛到發燒」，用上大量跟溫度有關的字句：「戀火」、「疾燒」、「冰水射亦不熄」、「體溫要爆錶」，渲染了愛對一個人所產生的心理作用；到了後段，因應發燒就應該看醫生的情況，那麼，當一個人因為愛而發燒，又應如何治理？林振強鬼馬地安排（同樣發緊燒的）醫生說「不需要退燒」，因為「人狂戀中應該要愛到發燒」——將「發燒」這種病徵，轉化為熱戀中理所當然的特徵。

如果〈愛到發燒〉描述的狀況尚且可以解釋，羅文〈激光

2. 朱耀偉著，《香港粵語流行歌詞研究 —— 七十年代中期至八十年代中期 II》，頁五六。

中〉就完全不能（或超越了）解釋。

●● 光加熱就等於火，

　　火加歌就等於我，

　　若我與歌再加上你，

　　溫度將提高更多，

　　所以你應靠近我，

　　不要再自我封鎖，

　　此一刻你屬於我，

　　你再也沒法擋，Hey……

「光」加「熱」怎樣等於「火」？—— 勉強可以解釋，畢竟「火」的確具備了「光」和「熱」的性質，但「火」加「歌」又怎能等於「我」（這麼一個人）？當然，如果繼續把歌詞看下去，自然會明白主角其實形容自己像「火」般夠光夠熱，但其實有時候根本不需要這麼理性地去合理化當中的形容，單純感受歌詞中那種「揮灑自如」[3]（以及羅文的獨到演繹）便可以了。

羅文另一首〈乜都拗〉，則可看出林振強對廣東話入詞的嘗試。

3. 同上注，頁五六。

●● 我話愛望太陽，

你話雨夜更好；

我話我極怕涼，

你話雪地最好；

我話要做棟樑，

你話這是老土；

我話要健要強，

你話怕大隻佬……

乜都拗，

真谷爆！

我話注重髮型，

你話剃度最好；

我話最恨詐型，

你話愛扮野佬；

我話我甚有型，

你話你未見到；

你待我像透明，

我話決定捉煲……

乜都拗，

真谷爆！

嚴格來說，〈乜都拗〉並不是全首都採用廣東話，而是把書面語跟廣東口語以及當時坊間一些新興用語（例如「捉煲」）結合（這種寫作手法也可見於林振強的專欄雜文），

合成為一種鬼馬跳脫有生命的語言使用。[4] 歌詞其實從頭到尾都只在說一個人專同主角唱反調（所以才說「乜都拗」），沒有甚麼大意義要講，但配合羅文的唱腔和台風，聽／睇一次就入腦。

林振強經常在歌詞中設定一個鮮明的人物形象去說故事，有時也會刻意採用一個「職業」或「身份」，去比喻歌詞中那人物形象的個性或感受。

●● 今天逛街散步，
隱隱我感覺到，
街中有些哄動，
急急轉身探討，
原來，
原來人在看那小丑到步。
街坊笑他太笨，
將心送給女人，
應知這種態度，
今天已經老土，
我方覺，

4. 潘源良接受訪問提到用粵語方言入詞時，指出黃霑、盧國沾和鄭國江成功地將書面語與日常粵語的表達混合在一起，發展成一種為大家共同接受的粵語流行曲語言，並在之後得到進一步發展，像林振強，便在某程度上跟從了黃霑和鄭國江使用過的書面語，再加上廣東俚語發展出來。以上見黃志華、朱耀偉、梁偉詩著，《詞家有道 —— 香港十九詞人訪談錄》（香港：匯智出版有限公司，二〇一六年四月初版），頁九七。

那小丑原是我，

我閃縮上路……

莫名憤怒！

未明怎做？

你既不愛小丑怎麼昨天，

偏要裝作跟他要好？

各位請看小丑傷心跌倒，

請拍掌再高聲叫好。

歌詞中那主角的職業或身份自然不是引人發笑的小丑，但他在情場上的遭遇和愚笨，卻給人一種可笑的感覺 —— 但還未夠殘忍，當主角高呼自己感到「莫名憤怒」，林振強卻以「各位請看小丑傷心跌倒，請拍掌再高聲叫好」作結，讓主角（被賦予、不情願）的「小丑」形象更進一步，達到了極致的嘲諷效果，顯示了林振強以小丑形象的不同向度，營造出矛盾張力。[5]

林振強用「小丑」去形容一個具體的情場敗將，也可以用「刺客」去形容抽象、只有當事人才能擁有的回憶。

●● 轉轉轉，

早晚在潛逃，

5. 朱耀偉著，《香港粵語流行歌詞研究 —— 七十年代中期至八十年代中期 II》，頁五六。

迷亂又倦，

愈去愈迷途，

往那處，

那神秘刺客也必追到⋯⋯

它，

它叫孤寂；

它，

又名回憶。

它要以過往當作刺刀，

我在逃⋯⋯

而你那天因何離去，

留下我一人狂追⋯⋯

似刺客那刺刀，

任務是令我心碎⋯⋯

刺客，在一般人的認知裏，是神秘的、突如其來的、無聲無息的，而林振強就抽取了這種有關刺客的約定俗成形象，用來比喻「回憶」，而這個明明不願再想起的「回憶」，往往像「刺客」一樣施予突襲 ——「刺客」的任務自然是取命，「回憶」的任務則是「令我心碎」，令擁有回憶的人因勾起傷痛而心碎。林振強運用了特定身份的特質，作為情感的比喻。[6]

但有時候，林振強也會棄用（曲折的）比喻，反而直接地

6. 同上注，頁二四─二五。

去寫一個人的處境。

●● 這一個夜，
有一個人，
坐於窄巷，
呆望門窗，
兩手奏着，
結他歌唱，
腳邊一只，
破舊皮箱。
這一個夜，
那一個人，
眼光裏面，
藏着回想，
結他線上，
滲出了愁，
歌聲帶涼，
他一再唱……
為何仍然未慣，
漆黑的空間，
為何常常要，
風中慨嘆；
何時才能習慣，
孤單的孤單，
何時才付滿，
空虛賬單……

在〈這一個夜〉中的那一個人，身份是甚麼？職業是甚麼？我們不知道；他為何要獨自彈着結他唱悲涼的歌？我們也不知道，而只知道的是，在這一個夜、城市的某一個角落，有着這麼一個孤單的人。但城市裏就只得他一個孤單的人存在嗎？不是，因為你自己也是孤單的人：

●● 這一個夜，

我一個人，

湊巧過路，

提着皮箱，

我心已倦，

卻奔向前，

跟他對牆，

跟他去唱……

〈這一個夜〉用上簡單字詞和平實手法，先描述某個人的孤單，再把鏡頭推移到「我」，原來孤單的不只一個人，營造了一個蒼涼的景象。[7]

然而，〈這一個夜〉中描寫得最突出的由始至終都是孤單，至於構成這種孤單的場所「都市」，其實是隱藏的，又或者

7. 這種轉移視點的描寫手法也見於盧冠廷〈流浪歌手〉，分別是〈這一個夜〉由他到我，先後寫了兩個人，〈流浪歌手〉卻先用第三身寫一個歌名中的流浪歌手，最後突然筆鋒一轉以「皆因他，原是我」作結，原來從頭到尾在説的都是自己。見朱耀偉著，《香港粵語流行歌詞研究 —— 七十年代中期至八十年代中期 II》，頁四〇。

根本沒有被強調。林振強真正談及「都市」的歌詞作品，
首選林憶蓮〈一分鐘都市，一分鐘戀愛〉。

●● 尋一分鐘的戀愛，
而一分鐘可找到甚麼？
談一分鐘的天氣，
而一分鐘可講到甚麼？
都市仿似一個快鐘，
動作太急恍像怕會落空，
東撲西撲衝了再衝，
像片猛風生活永遠沒空。
人學會一分鐘之中找到愛一個，
認識不深不過那算甚麼，
橫豎隔一分鐘雙方都會各飄散，
就當似從未發生過。

這自然是一份情詞，卻不是在寫情所產生的傷痛或其他後
遺，而是寫在急速都市下，情的面貌和虛無。林振強用上
「一分鐘」作為時間單位，突出了在一切都講究快的都市
裏，「一分鐘」已經很重要，既可以隆而重之地用來尋戀
愛，也可以稀鬆平常地談天氣，但無論是尋戀愛抑或談天
氣，都注定找不到及講不到甚麼，畢竟一分鐘實在太短，
短得令都市裏任何人的聚散都恍如從未發生過。

●● 在快速世界，

疾風世界，

沒空世界，

你讓我再相信愛，

認真去愛，

認真張開真的我。

未管世界是真世界，

是假世界，

你讓我再敢去愛，

認真張開收起的我讓你看清楚。

但即使置身這麼一個快速到沒人有空、甚至不知是真還是假的世界，主角還是有幸遇上一個令她相信愛和認真去愛的人，願意張開自己真實的一面。林振強寫都市的作品不多，在都市的敘述上亦未必及得上其他詞人，[8] 卻總算寫出一分都市的感受性，突出了人生活在都市裏的種種感受。

對比描述都市中的人，林振強更感興趣的可能是社會上的人。

●● 威風的他喜歡打救俗世，

喜歡爭先掌管一切，

8. 朱耀偉指出在都市的敘寫方面，潘源良便來得比林振強投入。見氏著，《香港粵語流行歌詞研究 —— 七十年代中期至八十年代中期　II》，頁三九。

將一則一則規則宣佈訂製，

口中彷彿閃出光輝。

這悶人，

笑壞人，

這悶人，

笑壞人……

他的思想一早封了又閉，

偏擺出清高的姿勢，

他天天指斥追打兼要限制，

他不懂欣賞的東西。

社會，由人所組成，存在各種規則和律令，而這些規則和律令自然是由某一批人訂立的。林振強為陳秀雯寫的〈Ya Ya 笑壞人〉，曲調輕鬆，歌詞卻在嘲笑、批判這些「道德高人」，嘲笑他們以為自己很威風以至「喜歡爭先掌管一切」，批判他們思想封閉卻偏要在世人面前擺出清高的姿態 —— 他們會做的就是對社會上的人與事追打、指斥，兼且加以限制。對於這一類「道德高人」，林振強稱之為「悶人」，尚算留手。

相比起來，〈地下裁判團〉是一篇更強烈的反抗和控訴。改編自英國電子組合 Pet Shop Boys 經典歌曲 "It's a Sin"，林振強保留了原曲中那點題的一句歌詞「It's a Sin」，卻把「罪」的意涵轉化了。

●● 誰令我總似犯了罪，
誰像判官找到根據，
每次判決我都有罪。
其實我不過踏我路，
行為共標準有一套，
世界卻說這種態度：
It's a... It's a... It's a...
It's a Sin!
It's a Sin!
別亂動舊日概念，
別做夢亂做實驗，
別大嚷舊了要變，
別叛逆自定路線……
也試過多次，
盡量靜默接受，
無奈漸沒意義，
漸漸另覓宇宙，
難再次去相信，
舊步伐舊價值，
但又被判罪，
而內疚感覺，
像劊子手不肯走……

歌詞中所說的「罪」，是指懶理、不遵守甚或改動舊有的一套價值觀念，偏偏主角正是被判了罪的罪人，他一開始便作出控訴，說自己其實不過想「踏我路」，實踐自己的一套行為標準，外界卻指他這種態度是罪，並向他提出四項要

求：「別亂動舊日概念」、「別做夢亂做實驗」、「別大嚷舊了要變」、「別叛逆自定路線」，簡單說，就是要乖乖地守規矩，守以前的人訂下的規矩，遵循舊有的價值觀，不能有任何改變，因為改變就是叛逆。歌詞中的主角嘗試迫自己去接受，但漸漸發覺根本沒有意義，開始去尋覓自己的一套，結果再被判罪……

歌名所指的「地下裁判團」，不是一個實際存在的仲裁機構，而是指一批分散在社會上的人，一批在社會上專門針對小眾行為作出指責和指正的人，他們只執住自己的一套，不願看見有任何改變（改變即是挑戰他們的權威），於是將這群小眾營造為損害社會的禍源。很多年之後，這個「地下裁判團」依然存在，而且更加明刀明槍。

第八章

代表林振強的十首歌

填詞是工作，填詞有時只是交貨，但填詞，肯定也是一種感情的寄託。

以下選了十首歌，逐首細看林振強在歌詞中所寄託的。

〈笛子姑娘〉（一九八一年）
曲：杉田二郎、高石友也　唱：葉振棠

●●　一個風雪晚上，

我失方向，

夜靜裏，

傳來竹笛聲。

飄雪飄降髮上，

笛聲淒也涼，

月是冷，

長路更是長。

竹笛聲引路，

終於找到，

路上那無言的女子。

她以竹笛細道，

笛聲追捕，

夜靜裏，

詳述這故事。

過去我也曾在此，

與她風中相擁抱相注視，

計劃未來事，

用雲彩寫我名字，

一起歡呼一起嘆息，

永不分作二。

可惜天要作弄，

要把她奪去，

遺留空虛。

我將眼淚，

寄笛聲裏，

直至來日再會時。

冬去春到世上，

滿村歡暢，

但夜裏仍聞竹笛聲，

千個千個晚上，

笛聲淒也涼，

像在唱，

誰令每夜長。

當再經過雪路，

已找不到，

舊日那無言的女子。

風嘯聲鋪雪路，

發出呼號，

像是要重述那故事。

今時今日，詞人習慣了闡述歌詞的內容、意涵以至寫作動機（有時候則由歌手代為講解），但在八十年代，不流行這一套（甚至連歌曲填詞人姓甚名誰也不會被刻意提及），說到底，歌詞只是商品，是寫給別人唱的商品，但不代表不可以隱藏詞人的私人情感。

在專欄文章〈一首歌‧一些事‧一些情〉，林振強曾這樣說：「香港某醫院裏，坐在她病床的一旁，我心一片空蕩蕩。手中的筆，不知受了甚麼驅使似的，寫下了這兩句

（後來演變成一首歌的詞）：『一個風雪晚上，我失方向。』妹妹整天都很倦，在病床上睡了睡。我知道，這樣坐在旁邊，是不會有甚麼作用的，但我不想離開。妹妹那時只二十多歲，癌症復發。」[1]

在文章裏，林振強憶述了好幾首對他來說有着私密感情的歌；[2] 跟其他一系列憶述個人成長歲月（夾 Band、赴美國唸書）、工作經歷（從事廣告業的樂與怒），以及生活片段的專欄文章，先後發表在林振強逝世前的一段時間，此系列文章的標題是「我的獅子山下」。

一九八一年的〈笛子姑娘〉，屬於林振強極早期作品，表面看，似乎只是描寫一個平凡俗套的愛情故事，其實夾雜了對早逝妹妹的悼念成分。[3] 加上獨特的場景設計和描寫技巧，令故事顯得動人並兼具餘韻。

林振強在這首早期作品裏，一開始已運用了大量日常事物

1. 林振強著，《又喊又笑》（紀念版），頁三三。

2. 〈笛子姑娘〉以外，還有姐姐林燕妮教林振強唱的〈記得我〉、在美國唸書時某個公司周年派對上與女同事共舞的 "The Summer Knows"，以及他兒子在四歲時將兩首兒歌組成的雞尾歌〈郵差叔叔刷牙〉。見氏著，《又喊又笑》（紀念版），頁二九—三五。

3. 黃志華指出〈笛子姑娘〉可以列入為「騷體造境」的一類。「騷體造境」，來自學者吳蓓《夢窗詞彙校箋釋集評》，指夢窗詞作中有不少是以男女離合情思，摹寫詞人的某些感懷，而這些感懷其實不涉及愛情，而屈原〈離騷〉就是開山作。林振強寫流行歌詞，假若直抒對亡妹的悼念，未免太過私人，唱片公司未必會採用接納，改用「騷體造境」的方法，既含蓄，也能顧及唱片公司的實際考慮。見黃志華、朱耀偉著，《香港歌詞導賞》，頁一三四。

入題，設計了一個很有視覺效果的場景 —— 風雪、月亮、長路，結合起來，恍如一個電影場景，而且成功營造了淒冷的感覺，但就如歌名所揭示的，最重要的事物是「笛子」，但林振強用上「竹笛聲」來交代這件事物，同時暗示了有一個還未現身的吹奏者，令整個場景添上了神秘。[4]「笛子」，既指涉歌名中那位「姑娘」的身份，同時也像畫面背後的配樂，為整個詞境添上一份浪漫氣氛。[5]孤苦的主角，在一個風雪晚上頓失方向，期間卻聽到不知從哪裏傳來的竹笛聲，於是循着笛聲一直追尋（「竹笛聲引路」），終於找到一個吹笛的無言女子，女子準備以笛聲詳述自己的故事。

就在這一處，敘述觀點突然轉變，由說故事的女子變成主角的獨白，「過去我也曾在此，與她風中相擁抱相注視」，但一點也不突兀，因為在一開始用了「笛聲」作為適當的調子，即使敘述觀點突變，我們也能瞬即投入。[6]這一個突然的「換位」，也恍如電影的蒙太奇手法，「過去我也曾在此」一句，極巧妙地把女子一段本應發生於現在的敘述，變成主角對往事的獨白，化實為虛，而不覺牽強。[7]

4. 黃志華、朱耀偉著，《香港歌詞導賞》，頁一三五。

5. 朱耀偉著，《香港粵語流行歌詞研究 —— 七十年代中期至八十年代中期 II》，頁三四。

6. 同上注。

7. 黃志華、朱耀偉著，《香港歌詞導賞》，頁一三六。

之後一段，便是主角對過去的憶述，除了「與她風中相擁抱相注視」以外，更加「計劃未來事」——「未來事」，既是代表主角在過去曾跟一個女子對未來有着憧憬，也為之後一段作出鋪排，因為「天要作弄，要把她奪去」，以至主角與這個（只能存在於過去的）她，永遠都不能擁有任何未來，而只能作為回憶（之前「永不分作二」一句也有着作用，強調了「他們注定永遠都要分作二」這個殘忍的事實）。

孤苦的主角現在能做的只是：「我將眼淚，寄笛聲裏，直至來日再會時」。林振強在這裏再一次「換位」—— 由笛子姑娘吹笛換成主角將眼淚寄託在笛聲，暗示了笛是連接二人愛情相知和結合的事物、媒介，同時構成了一個對比：昔日她的笛聲，尚有主角聽到，但如今只有主角和笛仍在，但她已不在，讓人唏噓。[8] 而這正是林振強日後經常採用，營造、強調「物是人非」的手法。

但這還未完，歌詞的最後一段，林振強不忘呼應開端：如今再經過雪路，已不見那個無言的女子，而既然沒有了那女子，自然再也聽不到由她吹出的笛聲，於是孤清的雪路，只剩下「風嘯聲」發出呼號，「像是要重述那故事」，使詞意有一種循環不息的唏噓感[9]；整首歌詞以聲音開展，亦以聲音作結，只是開展的是（由人吹出的）笛聲，作結

8. 同上注。

9. 同上注。

的則是（來自自然界、不具有意志的）風聲，既是首尾呼應，也凸顯了人已不在的孤清和傷感。

〈笛子姑娘〉表面上在寫一段愛情故事，但由始至終，都沒有出現「愛」字「情」字；愛情的背後，實則是在寫死亡，卻又完全不直接提到「死」字與「亡」字。[10] 藉着愛情的描寫，凸顯戀人的死亡為在世者帶來的永恆傷感，而又因為這種傷感，反過來掩蓋了歌詞中那段愛情的俗套，渲染了箇中的淒美 —— 但最重要的還是：含蓄地寄託了林振強對於妹妹的悼思。[11]

〈零時十分〉（一九八四年）
曲：林子祥　唱：葉蒨文

●● 零時十分，
倚窗看門外暗燈，
迷途夜雨靜吻路人。

10. 黃志華提到曾看過林振強手稿，手稿右下角有句旁注寫着「冇情冇愛但可以講呢 D 嘢」，可見林振強在這首情詞中挑戰自己，刻意不提「愛」字和「情」字。以上見黃志華、朱耀偉著，《香港歌詞導賞》，頁一三五。

11. 林振強妹妹雁妮在一九八一年病逝，終年二十八歲。林振強太太：「這對 Richard 是一個重大打擊，令他傷心不已，因為這妹妹是他最疼的一個，我知道他每天都想念着她。有空他便會帶一盆『毋忘我』到她的靈位拜祭。那首曲調憂怨的〈笛子姑娘〉，便是寫給他妹妹的一首歌。」見洋葱嫂著，《洋葱頭背後的林振強》，頁七〇。

曾在雨中，

你低聲的說：

Happy Birthday My Loved One.

為何現今，

只得我呆望雨絲，

呆呆坐至夜半二時，

拿着兩杯凍的香檳說：

Happy Birthday To Me.

綿綿夜雨，

無言淚珠，

陪我慶祝今次生辰；

綿綿夜雨，

無言淚珠，

齊來為我添氣氛⋯⋯

無人夜中穿起那明艷舞衣，

呆呆獨坐直至六時，

拿着兩杯暖的香檳說：

Happy Birthday To Me.

林振強本人很喜歡〈零時十分〉，「回顧自己八四年內的作品，還是最喜歡〈零時十分〉，但因為詞內有英文，我不敢

拿它去參賽，怕未能符合『中文流行歌詞』的要求」。[12]

對我來說，這絕對是一首很犀利的歌詞。

犀利在從頭到尾沒有一個深字 —— 是的，有人總是（誤）以為用字的深奧程度，跟作品的犀利程度成正比，所以愈識得動用深奧的字（最好同時配合艱澀的典故、密集的修辭手法），就愈代表寫出來的東西犀利、高深，能人所不能。

但林振強的歌詞和短文都證明了，就算是再淺白的字，也能夠寫出樂與怒、傷感和幽默，令人又喊又笑淚流不止。而重點是，字詞的配合、情緒的營造，以及結構的思考。

〈零時十分〉就是一個示範。

歌詞中最突出的，自然是兩個英文句子：「Happy Birthday My Loved One.」和「Happy Birthday To Me.」。八十年代，不少廣東流行歌詞都會以英文入詞，即使林振強不是最早以英文入詞的填詞人，但所採用的英文字詞，卻能成為歌詞中的有機組成部分，配合歌曲主題，起着相輔相

12. 林振強著，〈事發的事前事後〉，轉載自洋葱嫂著，《洋葱頭背後的林振強》，頁一六。文中提到的應是指香港電台第七屆十大中文金曲（一九八四）的「最佳中文（流行）歌詞獎」，結果林振強憑陳百強主唱的〈摘星〉獲獎，而這也是他唯一一次獲此獎項。見朱耀偉著，《香港粵語流行歌詞研究 —— 七十年代中期至八十年代中期　II》，頁四八。

成的作用。[13] 歌曲主題是孤單（以及一廂情願的等候）：在過去，女主角有戀人陪伴度過生日，對方的一句「Happy Birthday My Loved One.」既是一句自然的祝賀，也是一句情話；但如今的生日，只得主角孤單一人，她只能不自然地對自己說一聲「Happy Birthday To Me.」——這句「Happy Birthday To Me.」，既與歌詞中的中文句子押韻，而且是扭轉自日常生活中常用的「Happy Birthday To You.」，由「You」到「Me」這個對象上的簡單轉化，便足以顯現女主角的孤單，套用在整個歌詞的內容脈絡中，堪稱是極精警的寫法。[14]

歌詞中另一個極精彩的描寫，是時間的推移和流逝，而當中涉及兩段時間。由「零時十分」到「夜半二時」到「（清晨）六時」，交代了主角在剛踏入生日的那一個午夜，一直孤單呆坐，坐到清晨時分，其實這樣的描寫已經清楚交代了「外在時間」的實際推移，但林振強再巧妙地為這個一人生日派對安排了兩杯香檳：由（夜半二時的）「凍的香檳」變成了（六時的）「暖的香檳」，變暖了的香檳既暗示了時間的向度，[15] 也似乎暗喻了一段感情的變質，而且永遠都不能回到從前的模樣（暖的香檳就算再雪凍也不能回復原有的味道）。而為何一個人的寂寞生日卻要斟兩杯香檳？這源

13. 朱耀偉著，《香港粵語流行歌詞研究 —— 七十年代中期至八十年代中期 II》，頁一九。

14. 同上注。

15. 同上注。

於主角的癡情癡想，空想情人會像過去般現身，為自己慶祝生日。[16]

「零時十分」這個時刻，也呈現了一個「內在時間」的流逝。一開始聽到「零時十分」，會理所當然以為說的是現在，但從「曾在雨中，你低聲的說：『Happy Birthday My Loved One.』」可以知道，這其實是過去某一次生日夜的「零時十分」，只是事到如今，當再踏入「零時十分」這個時刻，不期然想起過去某個有戀人陪伴的生日夜，這個「零時十分」的指涉，構成了時空交疊的效果。[17]

從時間的標示，和那兩杯香檳的由凍變暖，便精煉地把歌詞劃分為四部分，建立了一個嚴謹的故事結構，訴說一個孤單女子在生日夜的無盡等待，但由始至終都沒有用上一個類似「等候」和「等待」的字眼。[18] 再配合那句不自然的「Happy Birthday To Me.」（估不到這句構思絕佳的歌詞，在很多年之後竟然因為亞視和球星岩布仙尼，演變成一個笑話），交代了主角的孤單和失落。這首〈零時十分〉，絕對是林振強運用英文入詞並作為「有機」構成的一個成功

16. 黃志華著，《情迷粵語歌》（香港：非凡出版，二○一八年一月初版），頁九三。

17. 黃志華認為林振強選了「零時十分」作起點，可能是這個時刻剛好過了子夜，特別寧靜浪漫，而且「十」字有十全十美的感覺，「十分」也有「非常」的含意。見黃志華、朱耀偉著，《香港歌詞導賞》，頁一三八。

18. 黃志華、朱耀偉著，《香港歌詞導賞》，頁一三八。

例子，拓闊了中文歌詞的詞境。[19]

〈蚌的啟示〉（一九八六年）

曲：馮添枝　唱：區瑞強、關正傑、盧冠廷

●● 沙中蚌常怨路茫茫，

常怨處身灰暗地方；

而四周好陽光，

它閉起眼來看，

常合上難怪不見光⋯⋯

小島裏誰也是繁忙，

求進取不惜拚命趕；

難有空的目光，

可會緊閉如蚌，

19. 朱耀偉指出葉蒨文的〈長夜 My Love Goodnight〉，跟〈零時十分〉屬同一系列作品，即使未能如〈零時十分〉般給人耳目一新的感覺，但英文字句的運用和詞境算是十分配合，以「My Love Goodnight」這句詞中主角跟戀人之間的親暱話，為歌詞添上溫馨氣氛，而同一句子於前後不同境況的不同運用，更凸顯了戀人離去後的空虛（「長夜一聲不響將漆黑放低，重拾起一幅相癡癡看至入迷，夜靜無人，相中有你，你是心中的一切，親親照片，輕輕說：My Love Goodnight⋯⋯」）；這兩首歌詞的成功，更掀起了一股以英文入詞的潮流，只是效果往往不甚理想，就連林振強本人其他以英文入詞的作品，當中英文字詞的運用與詞中意境塑造也未能有緊密聯繫；至於以英文名字作為歌名的作品（例如〈Linda〉和〈再見 Josephine〉），也不能像〈零時十分〉般達到「有機」的構成，而只是「無機」的點綴。見氏著，《香港粵語流行歌詞研究 —— 七十年代中期至八十年代中期　II》，頁二〇一二一。

忘掉看四周境況……

願你可不將耳目收藏，
願你可與我多聽多望；
盡去關心多一些，
你從不似蚌，
我願與你共創千柱光……

攜手可創造光芒，
齊心關注定破浪，
既在人海中同航，
但求齊力幹！
將光輝灑遍每一方……

攜手可創造光芒，
齊心關注定破浪，
既在人海中同航，
但求齊力幹！
北風都可變暖，
當你心變熱燙……

攜手可創造光芒，
齊心關注定破浪，
既在人海中同航，
但求齊力幹！
星火穿起會變一串光……
照着你，

照着我，

去共創更好境況！

〈蚌的啟示〉是當時「公民教育委員會」的宣傳歌曲，推廣的，自然就是公民教育。[20]

公民是甚麼？那時我還是小學生，還不知道，只知道這一首歌很好聽，每次聽，心裏總會湧現一種很澎湃的力量（或許等同今時今日所講的正能量）。

我想，這就是歌曲的力量，一種原始而神秘的力量。

歌詞一開始，林振強先描述「蚌」對生活的感受：為了生存，蚌不得不把自己藏身於貝殼內，所以看不見殼外的陽光，反而「常怨處身灰暗地方」── 這自然又是他最手到拿來的手法，先以平凡的事物作為喻體，而這次被喻的，是香港人，只是歌詞由始至終都沒有出現「香港」這字眼。

第二段歌詞，改為描述活在「小島」上的人，大家為了生活都很繁忙，以至「難有空的目光」，就像藏身於殼內的蚌，根本忘了去觀看四周。這首歌的對象是香港人，但沒有明寫「香港」，只以「小島」借代，一來我們都知道香港是由島與半島組成，而「小島」二字，感覺上也呼應了在

20. 公民教育委員會（Committee on the Promotion of Civic Education），一九八六年五月成立，是專責公民教育的公營機構。〈蚌的啟示〉是「八六資訊博覽」的主題曲。

一開始帶起主題的蚌。

帶出了小島上的人種種忙碌實況後，就提出寄望：「願你可不將耳目收藏，願你可與我多聽多望」，畢竟我們都不是天生就注定只能活於殼裏的蚌，是可以去關心外在世界的，而方法其實很簡單，就是「多聽多望」（「多聽」和「多望」這兩個動作，同時呼應前句「不將耳目收藏」）。

「多聽多望」，就是詞人在歌曲中最想帶出的信息。

不像情歌，但凡需要為政府或公營機構推廣某類信息的宣傳歌曲，總是難免給人一種說教的（趕客）感覺。偏偏這一首由自稱最憎正能量的林振強填寫的〈蚌的啟示〉，不像近年那些宣傳「心繫家國」的宣傳歌，並沒有在歌詞中填充任何政治正確式的命令，而只是簡單地指出一個公民「應該」去做的事——「應該」去做，蘊涵了「有能力」去做，問題只是作為香港人的我們平日為了謀生，才沒有去做而已。信息是如此簡單明確，林振強沒有生硬地寫出來（也不含有任何指責意味），反而借用蚌作為喻體，充分利用這種貝殼生物的姿態，極度形象化地比喻了「將耳目收藏」的生活狀況。而殼中之蚌，某程度上就像井底之蛙，同樣受環境影響而局限了目光，但林振強沒有以井底之蛙這個明顯帶有貶義兼俗套的形容作比喻，反而大膽地用了殼中之蚌，比喻新鮮之餘，更隱含一種生活的無奈感，貼切地形容了活在香港這個急促小島上的人。

之後的副歌，主要是一些鼓動人心的說話，老實，只屬正

路穩陣，不及前段以蚌喻人般精彩（「攜手可創造光芒，齊心關注定破浪」信息正面，卻只停留於一種口號式叫喊，跟之前營造的詞境也有點割裂），但重點是，若把這首歌連結當時的現實 —— 在那個經歷了「中英談判」後、不斷有香港人為了種種原因移民離開家園的時代，林振強用上非命令式的字詞，寫出一個公民的真正本質，的確如實地鼓勵了留在這個小島的人，合力去建設這個家，再配合三位在當年來說形象正氣的歌手演繹，讓整首歌滲透着一股溫暖力量，不致淪為政治宣傳的「洗腦歌」。

而當然，這首歌的成功，絕對有賴於八十年代的社會氣氛。[21]

〈倦〉（一九八三年）
曲：陳永良　唱：葉德嫻

●●　夜，星星結聚；

紅葉，倚星半睡；

我在繁星夜裏，

曾共他共醉……

21. 林振強用了三星期才寫好〈蚌的啟示〉的詞，他自嘲因沒有那份「氣質」，是很「痛苦」地逼壓出來的。見黃志華著，《香港詞人詞話》，頁一七二。

> 但，星不再聚；
>
> 紅葉，風中跌墜；
>
> 我問寒風葉絮，
>
> 誰令他別去……
>
> 我知一切來日可淡忘，
>
> 淚水會漸乾……
>
> 我只不滿時日彷彿停頓，
>
> 容人偷回望……
>
> 夜，可知我累？
>
> 無力忍眼淚……
>
> 厭在無聲夜裏，
>
> 無聲獨去。

小時候的我，可以連續聽葉德嫻的〈我要〉足足二十次，但對於〈倦〉完全沒有興趣，只覺得悶，也不喜歡那種中國化的曲調。

如今，終於有一點年歲了，才懂得愛上〈倦〉，了解到歌詞所寫、面對物是人非下的那種厭倦。

回看整首〈倦〉，歌詞其實不超過一百字，而且秉承林振強一向作風，沒有動用任何深奧字詞，但原來當日填這一首歌詞，對他來說十分棘手。他在一次訪問中提及寫〈倦〉的經過：當他在第一個音符上填上「倦」這個字後便一籌莫展，不知抽了多少煙後，才嘗試改變路向 —— 以「倦」

作為主題，卻由始至終沒有寫上一個「倦」字。[22]

歌詞的起首，林振強描寫了一個昔日的夜：在那一個夜，有在天上結聚的繁星，繁星又有紅葉作伴，但最重要的是，有「他」與主角共醉。

到了第二段，寫現在的夜：這一個夜，天上再沒有星，就連紅葉也紛紛落下（呼應之前的「紅葉，倚星半睡」，暗示了紅葉未曾落下還在樹上，這兩句表面上如實描寫紅葉，其實暗暗交代了季節交替），但最重要的是，「他」已不再伴在主角身邊，以至主角要「問寒風葉絮」，是誰帶走了「他」？

這兩段有關過去／現在的對比描寫，沿用了林振強最擅長的物是人非渲染手法，由景物描畫側寫人情變故，極其簡單精煉；加上句子全是只得四、五個字的短句，韻位亦密，難度極高，難得是林振強寫來情景並茂。[23]

整首歌詞最精彩是副歌的一番感慨。「我知一切來日可淡忘，淚水會漸乾」的意思，離不開那句「時間可以治好一切」的老生常談，只是換了另一組字詞去表達，免去俗套，但估不到這兩句其實是作為之後兩句的鋪排：「我只不滿時

22. 黃志華著，《香港詞人詞話》，頁一七二。

23. 黃志華著，《情迷粵語歌》，頁九七。

間彷彿停頓，容人偷回望」── 我們對時間的一般認知，明明是永不止息的，但對於失去了（偏偏又忘不了）「他」的主角，時間卻彷彿停了下來，令她得以不時偷偷回望，回望那一段已成過去的往事。[24] 這一段針對時間的慨嘆，林振強先借用了幾乎人盡皆知的俗套認知，卻突然插入一個奇詭的說法，不旨在扭轉時間本身的屬性，卻直白地揭示了時間對人的殘忍。

此外，值得留意歌詞中的高音區，都被填上「夜」、「紅葉」、「但」、「回望」、「無力」等低音字，配合葉德嫻本身那特別的低沉歌聲，不用刻意，便能演繹歌詞中那份疲累乏力的感受 ── 這未必是林振強填詞時能預先意會到的，卻無心插柳，達到一種意想不到的巧妙烘托。[25]

對比林振強其他遣詞用字新奇比喻刁鑽的作品，〈倦〉只用了簡單的語句和形容（即使填這首歌詞令他很苦惱），卻足以表達出一份真摰而深邃的傷感。

24. 黃志華認為這四句歌詞，有點像劉永濟所說、六種抒情手法中的「辭越從容情越迫切」，「時間彷彿停頓」展示的明明是種很悠閒很輕鬆的感覺，「容人偷回望」這一句卻滿帶傷感，暗指時間太殘忍，迫主角回想很多錐心的感情往事。見氏著，《情迷粵語歌》，頁九七。

25. 黃志華著，《情迷粵語歌》，頁九七 ── 九八。

〈追憶〉（一九八四年）
曲：林子祥　唱：林子祥

●● 童年在那泥路裏伸頸看一對耍把戲藝人，

搖動木偶令到他打筋斗，

使我開心拍着手，

然而待戲班離去之後，

我問為何木偶不留低一絲足印，

為何為何曾共我一起的，

像時日總未逗留。

從前在那炎夏裏的暑假，

跟我爸爸笑着行，

沿途談談來日我的打算，

首次跟他喝啖酒，

然而自他離去之後，

我問為何夏變得如冬一般灰暗，

為何為何曾共我一起的，

像時日總未逗留。

從前共你，

朦朧夜裏，

躺於星塵背後；

難明白你，

為何別去，

留下空空的一個地球……

徘徊悠悠長路裏，

今天我知道始終要獨行，

閒來回頭回望去，

追憶去，

邊笑邊哭喝啖酒，

然而就算哭，

仍暗私下慶幸，

時日在我心留低許多足印，

從前從前曾共我一起的，

現仍在心內逗留。

從前誰曾燃亮我的心，

始終一生在心內逗留。

如果〈倦〉寫出了人置身時間裏忘不掉過去的無奈和厭倦，同樣在描述忘不了過去的〈追憶〉，卻是一次人生的感悟。

這是一首可從不同角度詮釋的歌詞，其中一種，是直截了當地把歌詞理解為寫父子情，而原因自然是基於歌詞的第二段，寫主角回憶某年暑假，跟爸爸的一段往事：暑假某一天，主角跟爸爸笑着同行，期間提及自己對未來有甚打算，談得興起時，兩父子更首次一起喝酒（這一句饒富情味，畢竟對於不少男人來說，人生第一啖酒往往就是跟爸爸一起喝的）……可惜，爸爸已經離去，沒有了這位至親，連夏天都變得如冬天一般灰暗（刻意提及夏天，自然是為了呼應與爸爸同行閒聊喝酒的那個炎夏）。

問題是之後副歌一段中的「你」，林振強並沒有明確交代這個「你」是指誰，如果單純順着之前一段的描寫，把父親看成為「你」，不是不可以，只是對應歌詞所描寫的情境

（「從前共你，朦朧夜裏，躺於星塵背後」），其實有點奇怪，畢竟這幾句描述的都偏向指涉着愛情；所以，若把副歌中的「你」想像為愛侶（可能是已逝的戀人，也可能是亡妻），才更貼切。[26] 正因為伴侶永遠離主角而去，才令他頓生一種「留下空空的一個地球」的孤獨感。

當第二段是寫少年時的父子情，第三段（副歌部分）是寫成年後對愛侶的懷緬，那麼，再回看首段所寫的童年往事，便自然明白到整首歌詞的結構，是順序交代主角由童年到少年到壯年的歷程，感慨快樂的日子、摯親及愛侶都不得不隨時間流逝，「不留低一絲足印」，只餘下主角一人在無邊追憶中度過每一天。

歌詞存在不少林振強的慣用技巧，例如以「物是人非」的方式，並配合畫面感極強的敘述，層層遞進地將感情細訴，展示了一種在歲月流逝中留不住身邊事物的無奈。[27] 而且林振強成功選取了看似平凡卻動人的生活細節，並同樣以詰問語氣收結，使張力更強；到最後，三層追憶疊加成難以負荷的感傷，構成了一幅孤獨人在踽踽獨行回首前塵的畫面，只是因為寫得比較含蓄隱晦，令一般人誤以為歌詞主題純粹是追憶亡父。[28]

26. 黃志華著，《香港詞人詞話》，頁一八六。

27. 朱耀偉著，《香港粵語流行歌詞研究 —— 七十年代中期至八十年代中期 II》，頁五二。

28. 黃志華著，《香港詞人詞話》，頁一八六－一八七。

如果〈追憶〉的歌詞就在這個感慨歲月流逝的位置作結，其實也沒有甚麼問題，但林振強偏偏選擇不以感傷收結，反而再推進一步，帶出主角在無情歲月中得到的啟悟。

主角終於明白到，獨行已是無可避免的事，但在向前獨行的同時，也不忘向後回看追憶，原來種種逝去了的人與事，都一一留在主角心裏 —— 既（在物理世界）永遠失去但同時（以另一種方式）永存，這些曾經在過去燃亮了主角的人與事，都會以記憶這種私密形式伴隨一生。這一番感悟，明顯超越了單純對歲月流逝的感傷和感慨，帶出了一種更透徹更圓融的人生觀 —— 而林振強更以酒這種物件烘托感悟：主角的第一啖酒，是少年時跟父親喝的，那時的主角對未來有打算有憧憬；到了自己有一點年歲了，在追憶前塵時「邊笑邊哭喝啖酒」，對過去對生命終於嘗到了另一種滋味 —— 一種苦樂參半的滋味，從而看透生離死別，學懂慶幸時日在自己心中留下的種種，沒有只管沉溺於追憶的感傷，反而湧起一陣暖意。林振強寫愛情，無疑是手法奇詭變幻多端，但當書寫人生時，那份深情往往更值得細味。[29]

29. 黃志華、朱耀偉著，《香港歌詞導賞》，頁一三二。林子祥曾表示〈追憶〉是他最愛歌曲之一，「廣東歌是很少寫這個題材寫得那麼『入肉』的，我相信好多歌迷聽我唱的時候也十分有共鳴感。每一次唱 Live 時我也是 100% 投入的，試過幾次都忍不住哭了出來」。而因為童年時與爸爸溝通不多，感情不算得上十分好，反而更覺感動。以上見黃志華、朱耀偉著，《香港歌詞導賞》，頁一三〇。

〈細水長流〉（一九九〇年）
曲：M. Aiejandro、M. Beigbeder
唱：蔡齡齡

●● 不管為何，
　　沿途如何，
　　它都長流，
　　鐵和石也可割破，
　　這是過山的河水，
　　它奔前流流流，
　　不管蹉跎，
　　為流入滔滔大海，
　　方會安心而存在。

　　不管為何，
　　沿途如何，
　　它都長流，
　　我懷內那些愛，
　　也像這一江河水，
　　永為你也永向你一生奔流，
　　現時昨天將來，
　　都也因你而存在。

　　若你雙眼是深海，
　　你已經浸沒我，
　　誰令我現能去愛，
　　你已否知道麼？

我感激我們遇見，

在今生像河與海，

你那臂彎融會結合我，

盛我在內。

若有天要被分開，

我遠山也踏破，

尋辦法又流向你，

你會否等我麼？

你可知每凝望你，

便彷彿像河看海，

你那暗湧如在叫喚我，

喚我入內，

怎可不奔向你？

天空晴時，

雷霆來時，

它都長流，

似懷着某種意志，

這是過山的河水，

它奔前流流流，

始終堅持，

為流入滔滔大海，

方會安心而存在。

天空晴時，

雷霆來時，

它都長流，

我懷內那些愛，

也像這一江河水，

永為你也永向你一生奔馳，

現時昨天將來，

都也因你而存在。

這本書裏出現的所有歌詞，都是我重新抄寫一次的（即是在鍵盤打一次）── 我當然可以 Google 它們，再 copy and paste，快捷方便，但我還是選擇從頭到尾打一遍，有兩個原因：（一）在邊聽原曲邊打歌詞的情況下，看看網上找到的歌詞版本有沒有錯漏或出入；（二）把歌詞逐字抄寫下來，逐字感受林振強在當年所寫下的一字一句（這是一個無法解釋的奇怪情況，例如面對一篇喜愛的文章或一本喜愛的小說，當你逐字逐字抄寫它們，不像單純用眼去閱讀，是會產生另一種感受，一種恍如進入了作者當日寫下這些語句的心理狀況，更能明白箇中的意涵）。

當我抄寫〈細水長流〉的字句的同時，是真的感受到林振強在歌詞中寄託的，愛的力量和永恆 ── 而且淺白真摯，不忸怩不矯情，絕對是林振強那種匠氣與靈氣巧妙結合的最佳例子。[30]

30. 朱耀偉著，《香港粵語流行歌詞研究 ── 七十年代中期至八十年代中期 II》，頁一五。

「細水長流」本是成語，林振強借用來喻情寫情，而且充分利用了水這種自然事物的特質。首段，先由主角以第三身角度敘述「水」：水就是不管沿途如何蹉跎，都一定用盡方法（「鐵和石也可割破」）向前奔流，永不止息地流，而河水的目的只有一個：流入大海。首段對「水」的描寫，自然是林振強最常用的手法，先找來一種平凡事物帶起主題，讓歌詞主角把主觀感情融入客觀事物之中，並以此為喻。

第二段，由主角交代心境。在她眼中，她的愛就像（她所觀察到的）河水，同樣有着不管沿途如何蹉跎、依然永不止息地向前奔流的特性，只不過是向着「你」而奔流，一生一世地奔流，因為對主角來說，「你」就是大海，是（作為）河水的（主角的）歸宿 —— 甚至可以說，主角本身就是為了「你」而存在，正如河水是為了流入大海，不管一切地向前奔流，「現時昨天將來」都會如此奔流。林振強充分借用了水必然流入大海的特性，比喻了歌詞主角將愛傾注入戀人的必然；情深，但說來又極之簡單。

既然主角自比為河水，將戀人比喻為大海，那麼，這個「大海」對她究竟有着甚麼意義？大海之於河水，就是懷抱，流向大海，就是回到這個懷抱，「你那臂彎融會結合我，盛我在內」，而且主角強調這是必然發生的 —— 林振強將河水流入大海這種涉及自然法則的必然性，類比為主角對戀人的愛的宿命性，即使二人被分開，主角依然會像河水般，用盡辦法，即使踏破遠山，也只為終有一日能夠流入大海，因為對主角（河水）來說，戀人（大海）的存在就

是一個命中注定的呼喚：「你那暗湧如在叫喚我，喚我入內，怎可不奔向你？」

河水流入大海是永恆的事，是絕對不會改變的事，而主角對戀人的愛亦一樣，不管任何天氣（「天空晴時，雷霆來時」），不管任何時間（「現時昨天將來」），都像一江河水，一生永向你（大海）奔馳，都也因你（大海）而存在。一首〈細水長流〉，歌詞由始至終，都是主角對戀人傾訴自己那永不止息的愛。

這一首（或這一類）情歌，其實大有可能被填得肉麻兼露骨，而事實上，以水喻情也不算新鮮，但林振強成功以「細水長流」這個中心意象貫串整首歌詞，亦能夠充分掌握意象的箇中特色，使歌詞主角的情感，猶如「細水長流」般淡淡中見情深。即使不像他過去其他作品在寫法上努力求新，卻做到情景配合，做到情中有景、景中有情。[31]

〈細水長流〉推出時並非熱播作品。歌曲輯錄於一九九〇年

31. 朱耀偉指出黃偉文的〈落花流水〉（曲：Eric Kwok、Eason Chan；唱：陳奕迅），同樣融情入景，可說是〈細水長流〉的續篇。見氏著，《詞中物：香港流行歌詞探賞》，頁六九一七二。此外，朱耀偉論及〈細水長流〉時，提到黃霑一個有關流行歌詞的要訣「首要是淺，絕對不能深」，而〈細水長流〉正好滿足這條件，文字雖淺意境卻深。又同時引用了葉嘉瑩在〈從中國詞學之傳統看詞之特質〉的觀點，說〈細水長流〉也體現了傳統中國詩詞的美學特質：詞，原是隋唐興起的一種伴隨當時流行樂曲以供歌唱的歌詞，士大夫為這些曲詞填寫歌詞時，內容所寫大多以美女與愛情為主，沒有言志抒情，也脫離政教倫理約束，卻反而具有「詩所不能及的深情遠韻」。〈細水長流〉正好具有這一種深情遠韻。以上見黃偉華、朱耀偉著，《香港歌詞導賞》，頁一二六、一二八。

推出的 *The Simple Life*，是蔡齡齡第二張專輯，當中收錄的〈人生嘉年華〉也是由林振強負責歌詞。曾經在商業電台擔任 DJ 的蔡齡齡（曾主持的節目包括《咪前七先鋒》、《齡齡收音機》、《活力大都會》、《驛動的心》等），在一九九一年離開商台前在創作人音樂會唱出〈細水長流〉向林振強致敬，歌曲獲得高度評價，更重新打入叱咤樂壇流行榜，其後更先後被不同歌手翻唱（例如何嘉麗、伍詠薇、梁漢文、王菀之）。一九九三年，蔡齡齡推出第三張、也是最後一張個人專輯《情迷》後，於同年十二月二十六日跟唱片監製馮鏡輝結婚。十九年後，二〇一二年六月二十四日，蔡齡齡疑因受抑鬱症困擾，跳樓自殺，重傷不治，終年四十七歲。[32]

〈不再問究竟〉（一九八五年）
曲：林慕德　唱：陳百強

●● 茫茫然在數星星，

天際多麼平靜，

獨站夜街中，

獨懷念她，

不知一街童正踏着我影⋯⋯

32. 以上內容參考維基百科「蔡齡齡」條目。

頑童還大膽開聲，

他說：「哥哥眼睛怎麼怎麼又紅又腫？

如像剛剛哭了十聲……」

只好苦笑十聲，

並輕抹眼角淡淡的眼淚影，

只好解釋有淚水，

乃因風沙吹了入眼睛……

茫茫然續數星星，

心裏多麼難靜，

獨望着星空，

獨懷念她，

身邊的街童發悶在跳繩……

頑童還大膽開聲，

他說：「哥哥眼睛怎麼怎麼在呆望星？

難道哥哥想去摘星？」

只好苦笑十聲，

並輕抹眼角淡淡的眼淚影，

只好跟他玩耍，

期望他不再問究竟……

填詞人小克在二〇一一年有首作品，歌名〈一再問究竟〉。歌詞中的主角，正是十六年前〈不再問究竟〉那個追問哥哥眼睛怎麼又紅又腫的頑童，當日的頑童已長大成人，

終於明白了當日那個哥哥的心境和寂寥。由歌名到歌詞內容，〈一再問究竟〉都沿襲了〈不再問究竟〉，當中種種符碼和故事細節（例如晚星、踏着別人影子的路人、又紅又腫的雙眼、苦笑等），都是〈不再問究竟〉中場景的歷史重演。[33]

如果要列出陳百強三首名曲，答案通常都離不開〈等〉、〈深愛着你〉、〈一生何求〉等等 —— 也可能包括〈不再問究竟〉，只是它未必會是個必然選擇。林振強在歌詞中，以一個小孩的無情問題對比主角的失戀心情（歌詞只寫主角「獨懷念她」，並沒有明確交代主角與「她」發生了甚麼事），在中文歌詞中屬少有的寫法。[34]

33. 梁偉詩著，《詞場 —— 後九七香港流行歌詞論述》（香港：匯智出版有限公司，二〇一六年四月初版），頁二八七。有關〈一再問究竟〉的創作緣起，小克曾說：「有天，監製來電，說二〇一一年是梁漢文入行二十周年，他的下張專輯主題，暫定為『八十年代』。Demo 傳來，陳輝虹（當時他是「金牌大風」的香港區行政總裁）希望藉這歌致敬八十年代的音樂人，他私人提議：林振強。身為強伯忠粉，我當然舉晒手腳讚好……Demo 聽了幾次，覺得 intro 琴音有點像陳百強的〈不再問究竟〉……我便立即找來〈不再問究竟〉的歌詞再三細閱……一切都是天意，內裏竟有一孩童角色。如真有其人，今天應該跟梁漢文差不多年紀吧？那就不如玩一次『歷史重演』？〈一再問究竟〉的故事發生在〈不再問究竟〉的二十多年後，男孩已長大，亦經歷了人生傷痛。有晚呆望星空時，喚起當年那一幕 —— 於今天卻是歷史重演的一幕，只是主角換成了自己。到最後，他終於明白當年那哥哥因何事而哭，終於明白哥哥當年的寂寥。」以上見小克著，《廣東爆谷 —— 小克歌詞 壹至壹佰 · 上集》（香港：三聯書店（香港）有限公司，二〇一五年七月第一版），頁一九一。

34. 林振強曾說〈不再問究竟〉靈感來自舊英文歌，許雲封指出靈感來源應是 "Smoke Gets in Your Eyes"。以上見朱耀偉著，《香港粵語流行歌詞研究 —— 七十年代中期至八十年代中期 II》，頁二二。

喜歡〈不再問究竟〉，是因為林振強只用有限的篇幅，便設計了一個小故事：一個失意男子，在一個天空滿是繁星的晚上，因為一個不在場的「她」令自己茫然若失流起淚來，就在這一刻，身邊出現了一個在街上玩耍的小孩，小孩出於好奇，問男主角：「哥哥眼睛怎麼怎麼又紅又腫？如像剛剛哭了十聲……」從小孩的角度看，一個人雙眼紅腫，通常只會聯想是哭過後的結果──這條問題如果換轉由成年人去問，只會顯出一種明知故問的無情，但現在改由一個天真小孩發問，只能說是童言無忌，而男主角也選擇不去解釋（既沒有閒情解釋，加上向一個小孩說明戀愛怎樣對成年人構成苦楚失落，根本於事無補），只是苦笑着說，流淚只因風沙吹了入眼，心想這樣便可以打發對方。

失落的主角繼續呆望星空，懷念那個不在場的「她」，心緒不寧……小孩沒有離開之餘，還在身旁悶着跳繩，而且終於忍不住再問這個古怪的大人為何一直呆望着星。

面對小孩天真（卻無情的）問題，主角再一次苦笑；這一次，他選擇不去用言語解釋甚麼，乾脆陪小孩玩就算了，而心裏只期望小孩不再問究竟……

整首歌詞，林振強就只是從男子的視角，交代這個失落的人與某個天真小孩的一次偶然互動：互動期間，小孩可能因為有人陪自己玩，度過一個不再發悶的晚上；但對男子來說，其實根本沒有解決甚麼，反而更添上一份沒有人明白自己的無奈。

而在〈一再問究竟〉裏，還記着那一個夜那一個人的小孩終於長大了，終於遇上同樣的失落事情，明白了那一個人在那一個夜的寂寥心情，而原來可以做的，就是「只有用沉默當治療」而已，這一刻，已長大成人的小孩終於跟那個記憶中的男子（一個偶然遇上的男子），作了一次心情上的感通。回看小克這首歌詞作品，除了是向林振強的一次致敬，亦是一次對舊文本的延續 —— 透過這次延續舊文本的嘗試，重新發掘、進一步明瞭作者的構思，以及在歌詞中寄託的意涵。

而這也是兩代填詞人一次心靈上的感通。

〈早班火車〉（一九九二年）
曲：黃家駒、黃家強、黃貫中　唱：黃家駒

●● 天天清早最歡喜，
在這火車中再重逢你，
迎着你那似花氣味，
難定下夢醒日期。

玻璃窗把你反映，
讓眼睛可一再纏綿你，
無奈你哪會知我在凝望着萬千傳奇……

願永不分散，

祈求路軌當中，

永沒有終站，

Woo-oh⋯⋯

盼永不分散，

仍然幻想一天，

我是你終站，

你輕倚我臂彎⋯⋯

火車嗚嗚那聲響，

在耳邊偏偏似柔柔唱，

難道你教世間漂亮，

和默令夢境漫長⋯⋯

願永不分散，

祈求路軌當中，

永沒有終站，

Woo-oh⋯⋯

盼永不分散，

仍然幻想一天，

我是你終站，

你輕倚我臂彎⋯⋯

多渴望告訴你知，

心裏面我那意思，

多渴望可得到你的那注視；

又再等一個站看你意思，

三個站盼你會知，

千個站你卻似仍未曾知⋯⋯

願永不分散，

祈求路軌當中，

永沒有終站，

Woo-oh⋯⋯

盼永不分散，

仍然幻想一天，

我是你終站，

你輕倚我臂彎⋯⋯

Beyond 的歌詞，主要由樂隊成員自行填寫（當中又以黃家
駒和黃貫中為主），如果要數「外援」，最主要的一位肯定
是劉卓輝。至於林振強，只幫 Beyond 填寫過兩首歌詞：
〈早班火車〉和〈醒你〉—— 前者是 Soft Rock 抒情 Ballad；
後者是 Hard Rock 風格歌曲，發表於家駒意外離世後的三
子時期，直指九十年代中樂壇偶像化的無聊淺薄（歌詞的
第一句「那萬人迷走音走爆咪」，雖沒開名，所指涉的對象
其實昭然若揭），同時諷刺樂迷對這類偶像的盲目崇拜。[35]

我自然不知道林振強填寫〈早班火車〉的靈感來源，但歌
詞描寫的情境，卻總令我遙想起唸中大的日子：九十年代
的某一天，如常乘九廣鐵路（當時兩鐵還未合併）到大學

35. 朱耀偉著，《香港粵語流行歌詞研究 —— 七十年代中期至八十年代中期
　　II》，頁四三。

火車站，在沒太多人的車廂裏（當年不論火車或地鐵，還有着空間），再次遇上某一個「她」，然後不期然幻想着跟「她」的種種 —— 是的，就像〈早班火車〉那位主角的所思所想。

〈早班火車〉一開始，便直接描述主角遇上「你」的情境：某一個清早，主角在火車車廂再次重逢「你」，二人並不認識，主角可以做的就是嗅着對方的「似花氣味」，以及凝望着玻璃窗所反映的「你」—— 這句似乎暗示了主角並沒有直視對方，而只敢凝望「你」反映在玻璃窗的影子，簡單而含蓄地側寫出一個暗戀男子的深情和糾結。

「火車」除了是這個暗戀故事發生的場所，也延伸成一個矛盾心情的暗喻 ——「火車」，理所當然地連結到「路軌」和「終站」，林振強再一次運用他擅長的比喻手法，一方面寄喻主角希望這程路途沒有「終站」，讓他能夠與「你」永不分散；但同時又幻想自己終有一天得以成為「你」的終站 —— 前段的「永沒有終站」，所能帶來的不過是一種物理意義描述下的「永不分散」（事實上二人的確置身於同一條路軌上）；後段的「我是你終站」，才是真實有意義的「永不分散」，而主角真正渴望的，自然是後者。在這裏，可以看到林振強充分運用了與「火車」有密切關係的事物，作為喻體，貼切地呈現一個暗戀者複雜的矛盾心情。

「終站」這個意象繼續被延伸下去。在仍未完的路途中，火車那種明明擾人的嗚嗚聲，在主角的想像下，也變成了最動聽的聲音，像一首柔柔地唱着的歌，而這一切全因為

「你」的存在，既「教世間漂亮」，也「默令夢境漫長」——在這（看似）漫長的夢境（路途）裏，主角是多麼渴望能傾訴自己的心意，以及得到「你」的注視，但這始終是一個遙不可及的夢，以至無論等上一個站、三個站，甚至是千個站，「你卻似仍未曾知」——畢竟這只是一段暗戀，一切都只存在於主角心裏，所以，亦只能以幻想開始，以幻想告終。到了最後，「我是你終站，你輕倚我臂彎」只能是主角一廂情願的幻想，亦注定是塵世間大部分暗戀的結果——沒有結果的結果。

〈早班火車〉收錄於 Beyond 一九九二年的專輯《繼續革命》，翌年六月，黃家駒在日本錄製遊戲節目時意外身亡，享年三十一歲。二〇一一年，盧凱彤在「掀起連場音樂會」翻唱了〈早班火車〉（後來收錄在《一個人回家》專輯裏），二〇一八年八月，於跑馬地寓所墜樓身亡，享年三十二歲。

〈天下無雙〉（一九九八年）
曲：柳重言　唱：陳奕迅

●● 給我信心，
當我未如願，
披雨戴風問寒送我暖；
親切眼光，
舒我亂和倦，
從無更改心照總不宣。

長長路中，

走到那裏生命裏，

有你我方找到生存來源；

難行日子，

不削我對生命眷戀，

因有着你，

跟我一起，

親愛的你。

一次也不推說亂和倦，

一次你都未曾去計算，

給了再給，

始了便無斷，

無條件分擔各種辛酸……

從前沒講，

今次要說多謝你，

我有你給的愛因而完全，

誰人是我心裏至愛生命至尊……

都也是你，

真了不起，

親愛的你。

若問世界誰無雙，

會令昨天明天也閃亮？

定是答你從無雙，

多麼感激竟然有一雙我倆。

一世慶祝，
整個地球上，
億個背影但和你碰上；
想說你知，
整個地球上，
無人可使我更想奔向。

林振強歌詞產量最多的年代，是八十至九十年代初，其後逐漸減產。〈天下無雙〉是他減產後的著名作品，也是陳奕迅一首早期名曲，不但成為他第一首四台冠軍歌，更成為他第一首十大中文金曲。[36]

有別於林振強在產量高峰時的歌詞作品，〈天下無雙〉沒有動用甚麼特別手法 —— 沒有與別不同的比喻、沒有奇詭的意象貫串、沒有刻意經營的刁鑽字眼詞句……總之整首歌詞從頭到尾，都找不到任何稱得上是「典型林振強特色」的風格，有的，只是傾向純粹和直白的抒情，甚至有點反璞歸真的味道。[37]

呼應着歌曲名字，歌詞着重呈現「無雙」在一段戀愛中，是一個怎麼樣的層次。

開段，以主角對戀人的感激展開：感謝戀人在主角失意時

36. 何言著，《夜話港樂 2 —— 填詞人 × 天王巨星 × 勁歌金曲》，頁八三。

37. 梁偉詩著，《詞場 —— 後九七香港流行歌詞論述》，頁三。

給予信心、噓寒問暖，[38] 也感謝戀人的親切目光，總能舒走主角的亂和倦，而且以上付出從不更改兼心照不宣，那份無條件的愛盡在不言中。更重要的是，戀人的付出，對主角來說作用不止於一時三刻，反而指向一生 —— 因為戀人，才令主角找到生存的意義（「有你我方找到生存來源」），兼在艱難的日子依然眷戀生命 —— 能和戀人在一起的共同生命。

然後林振強為主角進一步闡述戀人「披雨戴風」的付出：既是從沒埋怨，而且從不計算，總之不斷地付出，「無條件分擔各種辛酸」；戀人的無條件付出，令從沒開口說一聲多謝的主角歉疚，決定要親口多謝對方，並同時解釋戀人的愛對自己的終極意義：「我有你給的愛因而完全」—— 古希臘哲學家柏拉圖有一個說法，宙斯把人劈成兩半，散落世上，於是世上每一個人終其一生都在找尋自己失去的另一半，而這就是愛情 —— 我估林振強寫這一句未必為了闡述這個意思，但正因戀人對主角有着這麼一個重要兼唯一的意義（只有這個戀人才能令主角得以「完全」），於是解答了「誰人是我心裏至愛生命至尊？」這個問題，而且只能有一個答案：「都也是你」。而這個情深的答案，就先解釋了「無雙」的第一層意義：「你」是獨一無二，永遠沒有代替品，沒有任何人能比得上「你」；而因為「你」對於主角

38. 梁偉詩指出「披雨戴風問寒送我暖」中的「披雨戴風」，改自「披星戴月」，把原句中日夜兼程的意思轉換為不辭勞苦。見氏著，《詞場 —— 後九七香港流行歌詞論述》，頁三。

是「無雙」的，才能成就「一雙我倆」。[39]

然而有關「無雙」的闡釋還未完，歌詞中的「無雙」還有着第二層意義。「億個背影但和你碰上」── 我們固然知道，世上存在着億萬個人，而我們每一天都有機會遇上任何人（以及愛上任何人），但為何偏偏遇上／愛上這（獨一無二的）一個人而不是其他任何人？我們都不知道，林振強就把愛情中這個最神秘的部分，歸因於或然率。在茫茫人海，在這麼低的機會率中，竟然能夠和戀人遇上，而且還難得地得到對方的愛，這自然也稱得上是一件絕對「無雙」的事情。[40] 而這正正就是「天下無雙」的另一層意義。

在那個廣東流行曲歌詞題材佈局行文愈來愈精緻化的年代，林振強反而以最平淡的詞句（甚至棄用了自己過去擅長的各種手法），無招勝有招，寫出了一種戀愛的真實幸福感，以及「天下無雙」的意涵，這種做法本身其實也是天下無雙。[41]

39. 梁偉詩著，《詞場 ── 後九七香港流行歌詞論述》，頁四。

40. 梁偉詩指出「億個背影但和你碰上」一句令人想起張愛玲〈愛〉中的一段：「於千萬人之中遇見你所遇見的人，於千萬年之中，時間的無涯的荒野裏，沒有早一步，也沒有晚一步，剛巧趕上了，那也沒有別的話可說，唯有輕輕的問一聲：『噢，你也在這裏嗎？』」見氏著，《詞場 ── 後九七香港流行歌詞論述》，頁四。

41. 梁偉詩著，《詞場 ── 後九七香港流行歌詞論述》，頁四。

〈心跳呼吸正常〉（一九九九年）
曲：徐日勤　唱：張國榮

●● 有心，

仍來電關心，

關注近況；

放心，

仍承受得起，

雖已受創。

其實我即使孤單，

依舊甚忙，

其實你不必擔心我無事幹。

有心，

然而無謂探望。

放心，

無窮盡空虛總會面對，

放心，

無涯岸漆黑總會漸退。

無論你當天撕得我心多破碎，

我已太懶太累分錯或對。

放心，

還未唏噓……

心跳呼吸正常，

不要擔心冷場，

不要關注未找到新歡亮相；

偶或鬚根過長，

不過請你別問詳，

為我操心兼緊張，

心跳呼吸正常，

工作休息照常，

所有的往事來年無痕及癢……

不需你來安撫騷擾，

我獨唱。

放心，

無窮盡空虛總會面對，

放心，

無涯岸漆黑總會漸退。

無論你當天撕得我心多破碎，

我已太懶太累分錯或對。

放心，

還未唏噓……

心跳呼吸正常，

不要擔心冷場，

不要關注未找到新歡亮相；

偶或鬚根過長，

不過請你別問詳，

為我操心兼緊張，

心跳呼吸正常，

工作休息照常，

所有的往事來年無痕及癢……

不需你來安撫騷擾，
我獨唱。

心跳呼吸正常，
不要擔心冷場，
不要關注未找到新歡亮相；
偶或鬚根過長，
不過請你別問詳，
為我操心兼緊張，
一切安好正常，
天氣交通正常，
所有的往事來年無痕及癢⋯⋯
不需你來關心猜測，
我動向。

一九九九年，張國榮推出第十五張廣東專輯《陪你倒數》，十一首歌中（其中兩首〈你是明星〉和〈全世界只想你來愛我〉分別是〈小明星〉和〈左右手〉的國語版），有八首由林夕填詞，一首是台灣填詞人林秋離的作品，餘下兩首〈春夏秋冬〉和〈心跳呼吸正常〉則出自林振強手筆，而當中〈春夏秋冬〉有被派台。

張國榮復出後，林夕為他填寫的情歌多以苦悶和傷感為主，例如專輯裏收錄的大熱作〈左右手〉（「習慣都扭轉了呼吸都張不開口，你離開了卻散落四周」）；這時期已經大幅減產的林振強，為張國榮帶來一股清風，像〈春夏秋冬〉便是了：「能同途偶遇在這星球上，燃亮飄渺人生，我多麼

夠運」。[42] 至於〈心跳呼吸正常〉，則延續〈天下無雙〉的手法，用極平淡的遣詞造句，描寫一個曾經遭受愛情重傷的人，在舊情人突然來電噓寒問暖下所作的回應。

由歌名到歌詞中心，都以「心跳呼吸正常」貫串 ── 這一句平日總被用來形容一個人身體狀況的話，意思自然是指身體機能仍然維持正常運作（即使植物人，也是心跳呼吸正常的），而歌詞中的主角，就用這六個字，概括交代了自己被拋棄被傷害後的狀況，回應了舊情人的問候。

但主角這樣回應，意思自然不止於「心跳呼吸正常」的字面意思 ──「心跳呼吸正常」，其實只說明了自己的身體狀況，根本沒有明確交代實際的心情如何 ── 即使主角有作附加說明，但亦只是「偶或鬚根過長」及「工作休息照常」，總之務求交代自己無論在身體和日常生活上都很正常，而既然一切正常，所以勸舊情人「不要關注未找到新歡亮相」和「請你別問詳」，畢竟「所有的往事來年無痕及癢」，過去已成過去，亦再沒有留下任何痕跡（「痕」一字語帶雙關），不會再對主角構成任何影響。總之，主角希望對方「不需你來安撫騷擾」和「不需你來關心猜測」。

但主角真的如他自己所說般「仍承受得起」，把過去的「受創」都放低了嗎？林振強巧妙地用了一連串語氣平淡的說話，既把主角心情隱藏，亦同時暗示了 ── 遭受愛情重傷

42. 何言著，《夜話港樂 2 ── 填詞人 × 天王巨星 × 勁哥金曲》，頁八三。

的主角根本仍然放不低，但愈放不低，就愈要迫自己表現得一切正常安好，「心跳呼吸正常」若轉換成另一句俗語，大概就是「（放心，）我仲未死」，只是在說話上逞強，其實依然耿耿於懷。

〈心跳呼吸正常〉說穿了，原來也是一首傷感的歌，只是林振強沒有動用任何過去擅長的奇詭手法，反而只用了極平淡的自白，配上一句同樣平淡的「心跳呼吸正常」，總之讓主角向舊情人說明生活上的一切都安好正常，傷感？都蕩然無存了，但愛情的傷害，其實一直都在。

整篇歌詞，意在言外，是主角一番故作倔強的反話。

第九章

漫長漫長路間，我伴我閒談

●● 童年時逢開窗，

便會望見會飛大象，

但你罵為何我這樣失常。

而旁人仍嗤嗤，[1]

話我現已太深近視，

但我任人胡說，

只是堅持……

1. 過去有不少版本會寫作「而旁人仍黐黐」（也有版本寫成「痴痴」），
但黃志華認為若用「黐黐」並不可解。以上見黃志華、朱耀偉著，《香港歌詞
導賞》，頁一一七。

飛象兒共我，

常在那天上漫遊，

要用笑造個大門口，

打開天上月球，

齊話聲：

漫長漫長路間，

我伴我閒談，

漫長漫長夜晚，

從未覺是冷。

年齡如流水般，

驟已十八與星做伴，

沒有別人來我心內敲門。

而旁人從不知，

亦懶靜聽我心內事，

但我現能尋到解悶鎖匙……

星與月兒共我，

常在晚空內漫遊，

笑着喊着結伴攜手，

空中觀望地球，

齊話聲：

漫長漫長路間，

我伴我閒談，

漫長漫長夜晚，

從未覺是冷。

從前傻頭小子，

現已大個，

更深近視，

但已練成能往心內奔馳……

而旁人仍不歡，

罵我自滿以心做伴，

但我任人胡說，

只是旁觀……

心就如密友，

長路裏相伴漫遊，

聽着我在說樂和憂，

分擔心內石頭，

齊話聲：

漫長漫長路間，

我伴我閒談，

漫長漫長夜晚，

從未覺是冷。

小二時，某一個夜，時間已經是夜深，家裏的大人正在聽
電台節目（在八十年代初這是一件很正常普通的事），明明
已睡的我，不知道甚麼原因醒過來，剛好聽到正在播這首
〈三人行〉——那一刻的我根本不知道歌名，也不知道唱的
是誰和誰（只認得其中一把聲音是林子祥），但聽着，有一
種奇妙的感覺在心裏滋生：似溫暖，卻又有種莫名的悲哀
（別說明白悲哀，一個小二學生根本連「悲哀」二字怎寫都
不懂）……單憑聽那一次，自然不能聽清楚全部歌詞，而
只能聽出一個梗概（那時候詞人為廣東歌寫的歌詞是易聽
的），但「漫長漫長路間，我伴我閒談」這兩句，似乎向我

說明了一些我尚未明白的事。

那是我人生中第一次聽〈三人行〉。

〈三人行〉是一九八一年的歌曲，唱的是林子祥、劉天蘭、詩詩。其實是改編歌，改編自六十年代民歌組合 Peter, Paul and Mary 的 "The Unicorn Song"，歌曲收錄於一九七八年的專輯 Reunion。如果你有看過原版歌詞，會發覺林振強在〈三人行〉所採用的內容結構的意象，跟原版頗相似，而最相似的一點自然是，〈三人行〉同樣把三段歌詞劃分為三個角色的自述，而三個角色分別代表的，亦同樣順序為童年、少年及成年（原版分別是「When I Was Growing Up」、「When I Was Seventeen」及「And Now That I am Grown」）。[2]

一開始出場的是小孩。小孩說他每逢開窗都會望見大象在飛，「你」卻偏把這份想像罵為失常；而「旁人」呢，則只對小孩自稱看見飛象判斷成因為近視（為天真想像提供一個理性解釋）—— 無論「你」或「旁人」，都是不能理解小孩那份純真想像的大人（偏偏大人都曾經做過小孩）。即使沒有大人認同，小孩還是陶醉在他自行構想的天地，幻想與飛象在天上漫遊，甚至「用笑造個大門口，打開天上月球」。於是，小孩找到一個自得其樂的方法，懶理其他（成

2. 有關兩首歌曲的內容對照，可參看朱鑑銓著，〈孤寂的深化 ——《三人行》與《THE UNICORN SONG》〉，http://cantonpopblog.blogspot.com/2012/04/unicorn-song.html。

年）人的誤解，「我伴我閒談」。這是一個抒解，但也代表了一個事實：真正明白自己的人就只有自己 —— 而這就是孤單，是童年時得不到大人明白認同所產生的孤單。

然後出場的是少年（唱這一節的是劉天蘭，但不需要必然地聯想為少女）。有一點年歲了，自然沒有了以前的童稚幻想，亦自然不需面對大人的誤解，但現在面對的問題更直接：「沒有別人來我心內敲門」，「亦懶靜聽我心內事」——所謂誤解，還需先要去嘗試了解，但現在甚至連了／誤解都懶去做，根本沒有人願意去理他心裏在想甚麼，這令他感到苦悶。

但少年還是找到（僅屬於他自己）的解悶方法，就是跟天上的星與月結伴，把星與月當成傾訴對象，甚至想像自己在天上一起觀望地球（脫離地球這個佈滿了人但人人都懶理他的地方）。到最後，他所能找到的抒懷方法依然是「我伴我閒談」（畢竟與星和月結伴都只是一廂情願的想像），真正陪伴着他的，依然是孤單。

最後出場的是成年人。踏入這個人生階段，主角已經成熟了，對（成年人主導的）外在世界有了一定體會，這時候的他自然不會再幻想望見飛象，也不會想像自己跟星與月作伴，而學習到「往心內奔馳」，以心作伴，畢竟真正明白自己的，由始至終就只有自己。問題是，當他終於找到這個抒懷的方法，社會上的旁人卻不滿意並罵他以此而自滿 —— 人一旦置身社會，就必須成為一頭社會動物，與其他人互動，這才是一個成熟的人會信奉的觀念。

面對責難，主角選擇旁觀，任由旁人一味胡亂評論，因為他已經找到一個最忠誠的密友 —— 這個密友不會罵他（不像童年時會被大人罵天真），更會靜靜聆聽他的快樂和憂愁（不像少年時沒有人靜聽他心內事），分擔心內所有重負。到了這一刻，他才終於明白到「我伴我閒談」的真正意義：如果人生注定了是孤單（任何人都是孤單的來孤單的走），那麼在漫漫人生長路中真正需要學習的就是 —— 體會、適應、了解、明白孤單。

〈三人行〉的歌詞，可以有兩種詮釋：（一）三個不同年齡組別的人分別述說孤單；（二）一個人在述說自己人生不同階段的孤單，並從孤單中漸漸變得成熟，明白到與孤單相處的真正意義 —— 孤單不只是童年或少年時所感受的負面意義，而根本就是存在所具備的一種必然性質，當中似乎以後一種詮釋，更能把主題透徹呈現。歌詞所指涉的孤單，也不局限於現代都市人 —— 既可以是指出現代都市生活的疏離，但亦不止於呈現這個層面的疏離，而是展示了一種人與生俱來就擁有的深層孤單，所以不必把〈三人行〉單純閱讀成一則城市描寫，當中隱含的其實是人喪失、繼而找回「真我」這一個主題。[3]

3. 朱耀偉指出「真我」是林振強歌詞中一直反覆出現的主題。見氏著，《香港粵語流行歌詞研究 —— 七十年代中期至八十年代中期 II》，頁四一。有關「真我」這主題，林振強曾為夏韶聲寫了一首〈假假地〉，直接地針對香港人的「假」作出反諷：「生活於呢個香港地，日日有戲睇唔使買飛，因為我同你都畫咗大花面，一起身就開始做戲……大家見到面，都會笑瞇瞇，你話第日飲茶，我話第日搵你，就算篤背脊，都等擰轉面先，因為斯文人，點會篤口篤鼻……」

有一種形容：一個作家終其一生都只在寫一本書，一個導演終其一生都只在拍一齣戲，那麼，又可否說一個填詞人終其一生只在寫一首歌？似乎有點牽強，不如這樣說吧：回看林振強的歌詞，無論他在寫情寫慾、認真說人生抑或笑罵人生於世的種種荒謬，當中都貫串了一份「真」——沒有故作低俗，也沒有化身將道德攬上身的聖人；沒有迴避權威，更沒有替任何權威塗脂抹粉講好說話（這一點尤其反映在他的專欄上）。

他用歌詞呈現的人生是：重情也要重慾（慾是情的實現），尊敬值得被尊敬的（鄙視需要被鄙視的），不需迫自己做聖人但絕對不能成為賤人 —— 還有，懶理塵世間那些旁人的指指點點，無論點，最緊要好玩，反正來又如風離又如風或世事統統不過是場夢。

畢竟人生這回事注定孤單，陪你在漫長路間閒談到最後的，就只有你自己。

強伯，小二那一夜你透過歌詞說給我聽的，我要在幾十年後，寫到這一句才終於明白。

附錄
林振強歌詞與電影

這是一篇偶然決定去寫的短文。

二〇二一年六月某一夜，去了看《殺出個黃昏》，竟然聽到林振強為葉德嫻填的〈倦〉在電影裏響起，只是換了由馮寶寶和謝賢去唱。

很震撼。突然覺得，歌曲和歌詞的力量實在很大，大到足以在數十年後，成為一齣電影的主題曲，不只動聽，還如實地，貫通了當中幾個角色的心。

在我成長的年代，香港電影市道興旺，幾乎每一齣香港電影都有主題曲。第一首令我深刻的，是《陰陽錯》的〈幻影〉。林嶺東執導的這個人鬼戀故事，頗經典，很多人都覺得感動，但那種感動，很大程度歸功於〈幻影〉——這首主題曲在電影裏不斷響起（甚至有點近乎濫用），令本來不算動人的情節也似乎變得動人，歌曲操縱、凌駕了電影本身。當然，選用〈幻影〉，主要原因是電影主角，就是歌曲的主唱者，而林敏驄所寫的歌詞，也算符合電影情節，只是電影本身，其實就像大部分上世紀八十年代的香港電影，為了娛樂，加插太多無謂的搞笑情節。

林振強負責歌詞的歌曲，自然有被選用為電影主題曲，例如泰迪羅賓的〈小丑〉，便是《多情種》主題曲；又例如梅艷芳的〈壞女孩〉，歌詞張揚地暗示一個女孩對性的渴求，大膽的歌詞和主題，令歌曲被禁播，但無阻歌曲大受歡迎，甚至成為同名電影主題曲──電影是否因為歌曲太紅才故意起這個戲名？無法求證，但可以肯定，《壞女孩》這齣電影，跟歌曲的主題根本完全無關，故事描述的，是陳友飾演的男友角色，不能接受女友梅艷芳太愛打麻雀而已──當然，不排除創作人將一個「太愛打牌的女仔」等同「壞女孩」，但也太勉強了吧。

另一個跟電影故事完全無關的例子，是《雷霆戰警》的主題曲〈無忌〉。電影上映年份是二〇〇〇年，而〈無忌〉，是一九九四年的歌；在林振強的詞作中，〈無忌〉不算好，只是沿用他借自然現象描述愛情的慣常手法，唯一跟電影有關的，是歌詞中出現了「雷霆」二字：「我有狂潮和有千呎浪，動力勝海，海妒忌我；我有雷霆和有火與電，熱量勝天，天妒忌我。」這首〈無忌〉，對電影本身其實完全沒有意義。

真正呼應電影主題的是〈飛砂風中轉〉。一九八九年電影《我在黑社會的日子》，周潤發飾演自小在美國生活的社團頭目兒子，因為父親被伏擊身亡，他回港奔喪，竟被社團中人推舉做頭目──

電影一直渲染這個角色由不諳江湖到被迫踏足江湖的無奈和身不由己，就像〈飛砂風中轉〉裏的「砂」，沒有意志，只能被動地，隨着圍繞自己的疾風而轉：

> 人在風暴中，
> 無奈的打轉；
> 如像風砂，
> 倦也須兜轉。
> 無奈的疾衝，
> 無奈的刁轉；
> 曾熱的面孔，
> 漸缺少溫暖。

身處江湖風暴，人不能自主，而且更漸漸發現這些人為的風暴，根本只是一場虛空，偏偏止不住斬不斷，卻又牽起無數恩恩怨怨：

> 其實風是空，
> 無奈斬不斷。
> 埋沒幾段恩，
> 剩了幾多怨。

〈飛砂風中轉〉的歌詞，是林振強最擅長的比喻手法，借用只能被動地隨着風打轉的飛砂，比喻被迫接任社團頭目、面對江湖恩怨的主角，歌詞所寫的，是真正配合電影主旨。

如果〈飛砂風中轉〉是一次為電影的度身訂造，那麼，《殺出個黃昏》起用〈倦〉，則是一次偶然而絕佳的示範。

《殺出個黃昏》的主題，是香港老人問題，但不採用近年純香港電影那種議題先行的處理，反而將故事中幾個老人的身份設定為殺手，以前身手再好，畢竟年華老去，一樣要承受各種老年問題。電影以荒謬的故事設定，呈現一個真實的社會問題，而〈倦〉的歌詞，竟然如實展現了這幾個角色（以及戲中其他老人家）的心聲：老年，就像彷彿停頓了的時日，不會再有更新，處身這種（沒有未來的）等死狀態，唯一可以做的，就是偷偷回望已成過去的過去；而最可悲的，是無盡的孤單，沒家人的固然孤單，就算兒孫滿堂，一樣可以孤單，孤單地守候到某個無聲的夜裏，悄無聲息地，獨自離去，死去。

劇終，播 End Credit 時，收錄了幾位演員在錄音室唱〈倦〉的片段，看着謝賢和馮寶寶都唱到忍不住哭起來，林振強在歌詞中所灌注的人生悲涼，超越了時空，注入演唱者和現場觀眾的心。

歌詞與電影，真正合為一體；兩代創作人，進行了一次相隔數十年的交流對話。

後記

感謝耀偉兄，但也必須向耀偉兄說聲對不起——
我實在拖得太久，耽誤了出版。

感謝 p22，在資料搜集上幫了我很多。

感謝強伯。

參考資料

一、參考書籍

1. Yiu-Wai Chu, *Hong Kong Cantopop A Concise History*. Hong Kong: Hong Kong University Press, 2017.

2. 小克著，《廣東爆谷——小克歌詞　壹至壹佰・上集》，香港：三聯書店（香港）有限公司，二〇一五年七月第一版。

3. 何言著，《夜話港樂 2——填詞人 × 天王巨星 × 勁哥金曲》，香港：香港中和出版有限公司，二〇一五年八月第一版。

4. 朱瑞冰主編，《香港音樂發展概論》，香港：三聯書店（香港）有限公司，一九九九年十二月第一版。

5. 朱耀偉著，《香港粵語流行歌詞研究——七十年代中期至八十年代中期　II》，香港：亮光文化有限公司，二〇一六年四月新版。

6. 朱耀偉著，《詞中物：香港流行歌詞探賞》，香港：三聯書店（香港）有限公司，二〇〇七年九月第一版。

7. 朱耀偉著，《歲月如歌——詞話香港粵語流行曲》，香港：三聯書店（香港）有限公司，二〇〇九年九月第一版。

8. 林夕著，《別人的歌》，香港：亮光文化有限公司，二〇一八年六月初版。

9. 林振強著，《又喊又笑》（紀念版），香港：壹出版有限公司，二〇一三年十一月。

10. 洋葱嫂著，《洋葱頭背後的林振強》，香港：壹出版有限公司，二〇一三年十一月初版。

11. 徐允清著，《香港流行曲：旋律與詩詞的衝擊》，香港：匯智出版有限公司，二〇一八年六月初版。

12. 梁偉詩著，《詞場——後九七香港流行歌詞論述》，香港：匯智出版有限公司，二〇一六年四月初版。

13. 黃志華著，《香港詞人詞話》，香港：三聯書店（香港）有限公司，二〇〇三年四月第一版。

14. 黃志華著，《情迷粵語歌》，香港：非凡出版，二〇一八年一月初版。

15. 黃志華著，《粵語流行曲四十年》，香港：三聯書店（香港）有限公司，一九九〇年十二月第一版。

16. 黃志華、朱耀偉著，《香港歌詞導賞》，香港：匯智出版有限公司，二〇〇九年七月初版。

17. 黃志華、朱耀偉、梁偉詩著，《詞家有道——香港十九詞人訪談錄》，香港：匯智出版有限公司，二〇一六年四月初版。

18. 黃夏柏著，《漫遊八十年代——聽廣東歌的好日子》，香港：非凡出版，二〇一七年十月初版。

二、參考文章

1. 朱鑑銓著，〈孤寂的深化 ——《三人行》與《THE UNICORN SONG》〉，http://cantonpopblog.blogspot.com/2012/04/unicorn-song.html。

2. come back to love 著，〈林振強作品列表（編年體）〉，http://comebacktolove.blogspot.com/2007/06/blog-post_18.html。

3. 沈旭輝著，〈《薩拉熱窩的羅密歐與茱麗葉》：虛擬的薩拉熱窩，與回歸前的香港〉，http://glocalized-collection.blogspot.com/2011/02/blog-post_18.html。

4. 沈旭輝著，〈《加爾各答的天使：德蘭修女》〉，https://news.now.com/home/life/player?newsId=164300。

〔香港詞人系列〕　　　　　　主編 —— 朱耀偉

林振強

著者
月巴氏

責任編輯：張佩兒
封面設計：霍明志
裝幀設計：黃安琪
排版：陳美連
印務：林佳年

出版
中華書局（香港）有限公司
香港北角英皇道 499 號
北角工業大廈 1 樓 B
電話：(852) 2137 2338
傳真：(852) 2713 8202
電子郵件：info@chunghwabook.com.hk
網址：http://www.chunghwabook.com.hk

發行
香港聯合書刊物流有限公司
香港新界荃灣德士古道 220-248 號
荃灣工業中心 16 樓
電話：(852) 2150 2100
傳真：(852) 2407 3062
電子郵件：info@suplogistics.com.hk

印刷
美雅印刷製本有限公司
香港觀塘榮業街 6 號
海濱工業大廈 4 樓 A 室

版次
2019 年 7 月初版
2021 年 7 月第 2 次印刷
© 2019 2021 中華書局（香港）有限公司

規格
32 開 (210mm×148mm)

ISBN：978-988-8573-05-9